管弦乐作品集

管乐作品集
GUANYUE ZUOPIN JI
第一辑

柴琳　张鼎　郑佳永　编著

中山大学出版社
·广州·

版权所有　翻印必究

图书在版编目（CIP）数据

管乐作品集. 第一辑 / 柴琳，张鼎，郑佳永编著. —广州：中山大学出版社，2022.12
（管弦乐作品集 / 张鼎，柴琳，彭奥主编）
ISBN 978-7-306-07684-7

Ⅰ. ①管… Ⅱ. ①柴… ②张… ③郑… Ⅲ. ①管乐—器乐曲—中国—现代 Ⅳ. ①J647.65

中国版本图书馆 CIP 数据核字（2022）第 251389 号

出 版 人：	王天琪
策划编辑：	赵　冉
责任编辑：	赵　冉
封面设计：	林绵华
责任校对：	凌巧桢
责任技编：	靳晓虹
出版发行：	中山大学出版社
电　　话：	编辑部 020-84110283，84113349，84111997，84110779，84110776
	发行部 020-84111998，84111981，84111160
地　　址：	广州市新港西路 135 号
邮　　编：	510275　传　真：020-84036565
网　　址：	http://www.zsup.com.cn　E-mail: zdcbs@mail.sysu.edu.cn
印 刷 者：	佛山市浩文彩色印刷有限公司
规　　格：	889mm×1194mm　1/16　10.5 印张　198 千字
版次印次：	2022 年 12 月第 1 版　2022 年 12 月第 1 次印刷
定　　价：	88.00 元

如发现本书因印装质量影响阅读，请与出版社发行部联系调换

目 录

蓝色风景（Blue Landscape） ... 廖芷晴 1

迷宫（Dédale） .. 丁岚清 27

对称－非完美（Symétries imparfaites Ⅰ & Ⅱ） 刘家麟 43

豪‖毫（HÁO） .. 刘家麟 121

沉香 笛（The Vanishing Ember） ... 朱一清 145

廖芷晴
LIAO Zhiqing

蓝色风景
Blue Landscape

为小号和管弦乐队而作
concerto for trumpet and orchestra

6' 00"

2019年

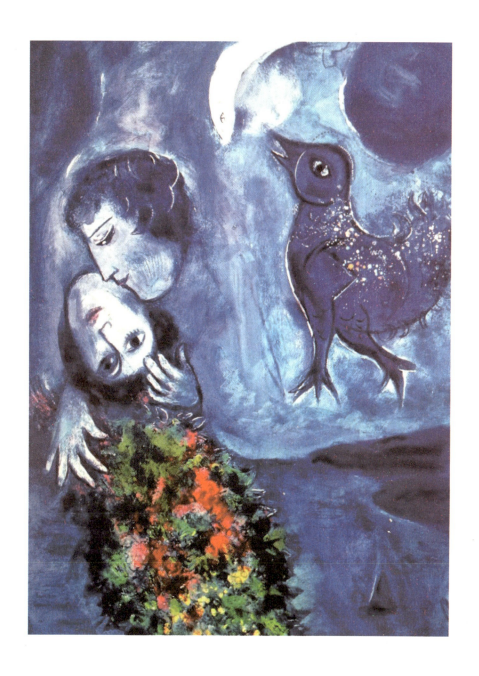

创作灵感

本作品有感于画家马克·夏加尔(Marc Chagall)的画作《蓝色风景》(*Blue Landscape*)。在该画作中,不同质感和亮度的蓝色,表现出了同色调中的层次感。

在本作品中,作曲者在和声和节奏的谱写上采用了一些爵士音乐的元素,展现了小号在不同音域里的多样音色和性格,体现了乐器的极大可能性。

乐器列表

- 2 支长笛
- 2 支双簧管
- 2 支降 B 调单簧管
- 2 支巴松管

- 4 支 F 调圆号
- 3 支 C 调小号
- 3 支长号
- 1 支大号

- 定音鼓
- 打击乐器
 - 2 个吊钹
 - 1 个塔姆鼓
 - 1 个低音鼓
 - 1 个小军鼓
 - 马林巴琴
 - 电颤琴

- 钢琴

- C 调小号（独奏）

- 弦乐

蓝色风景
Blue Landscape

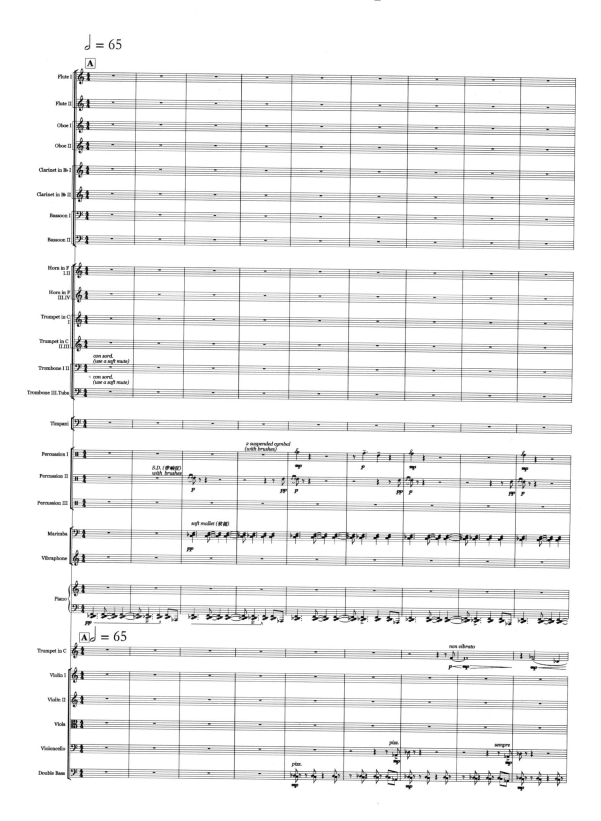

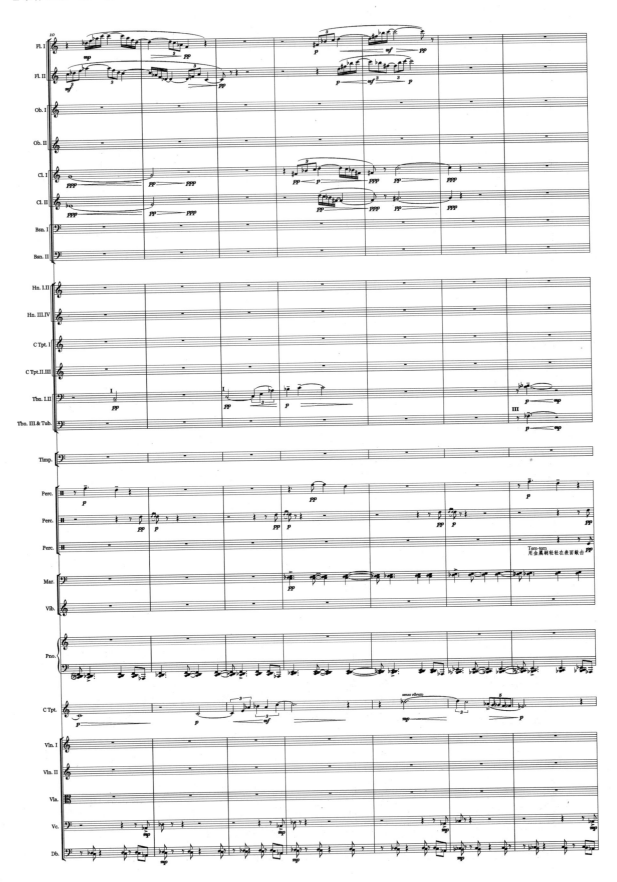

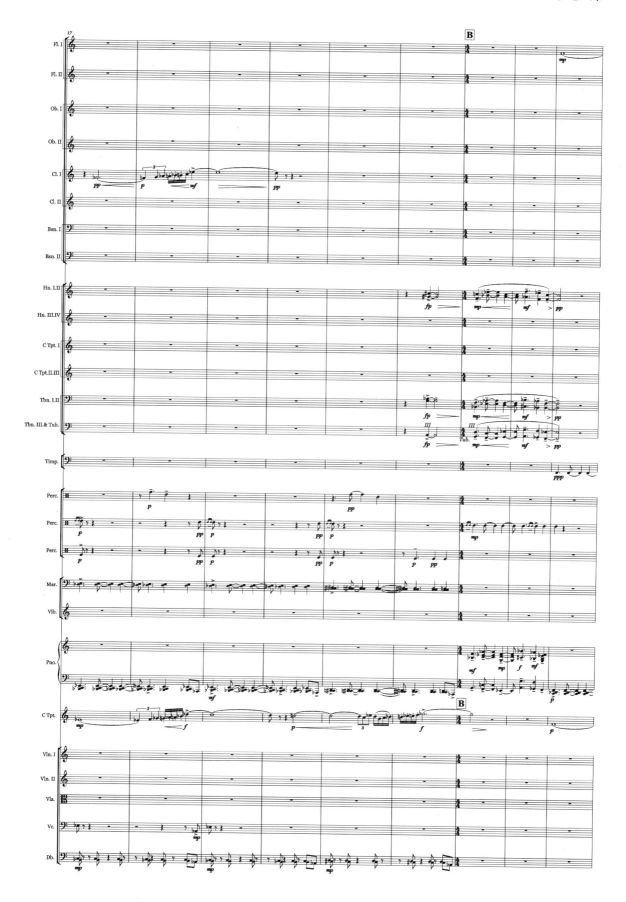

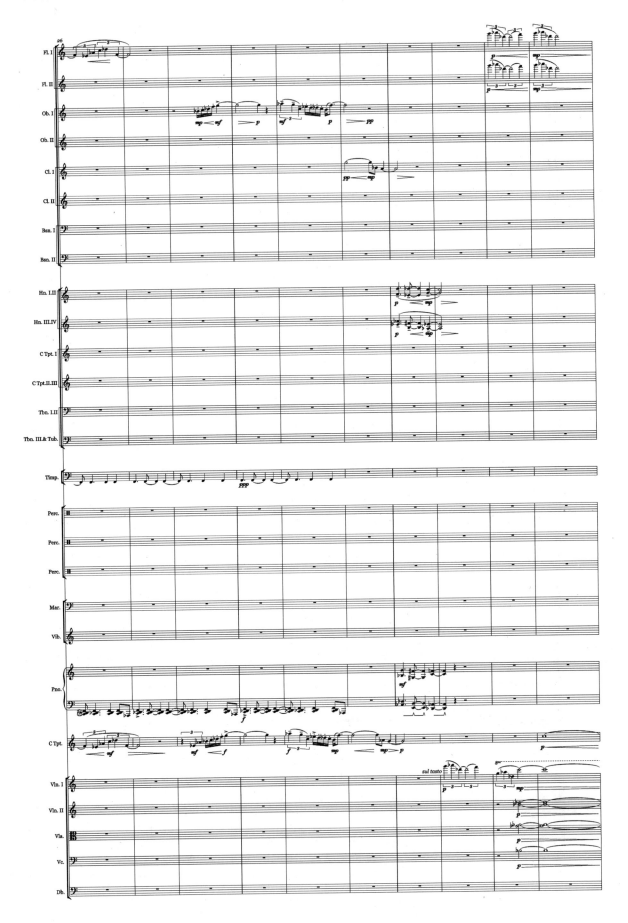

蓝色风景

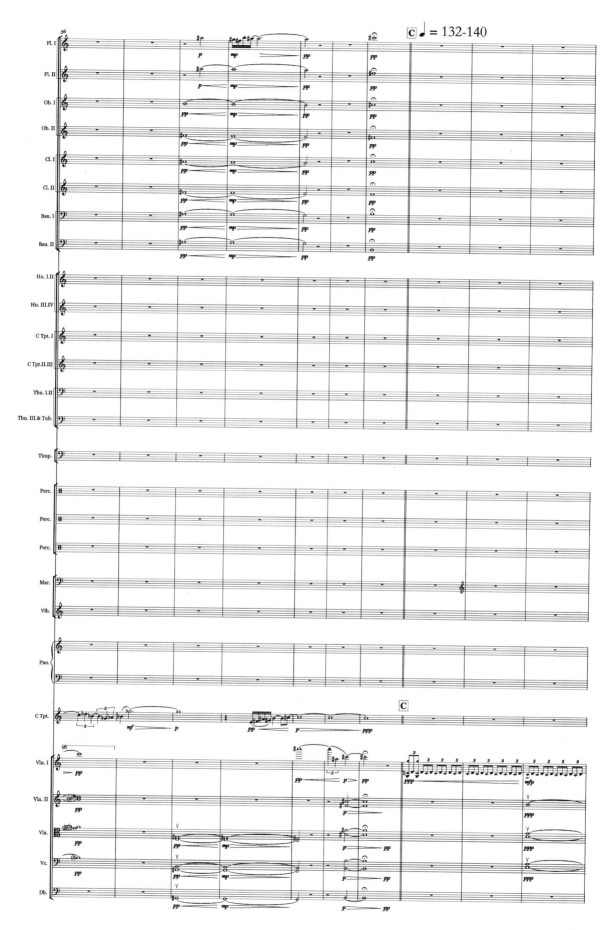

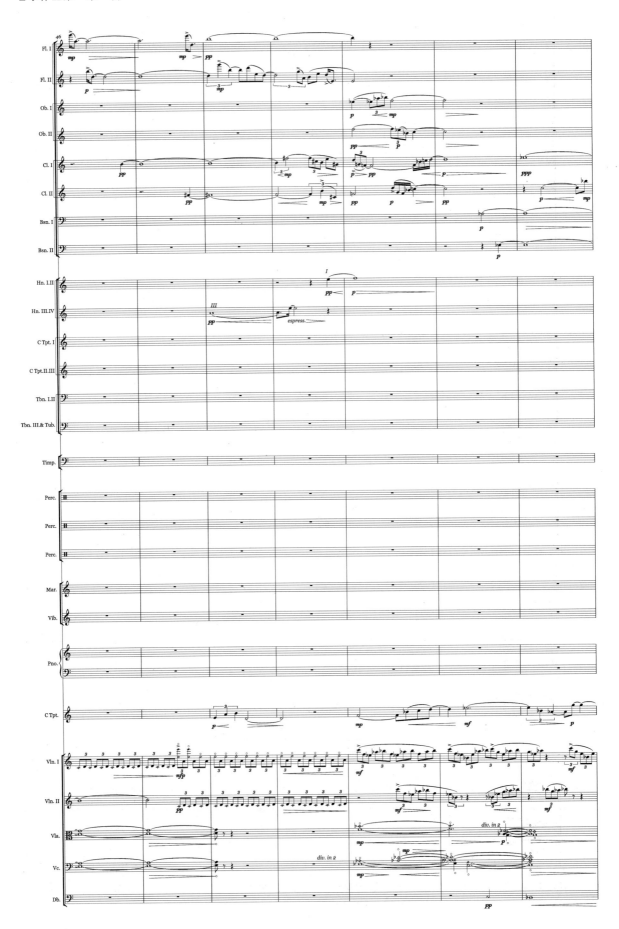

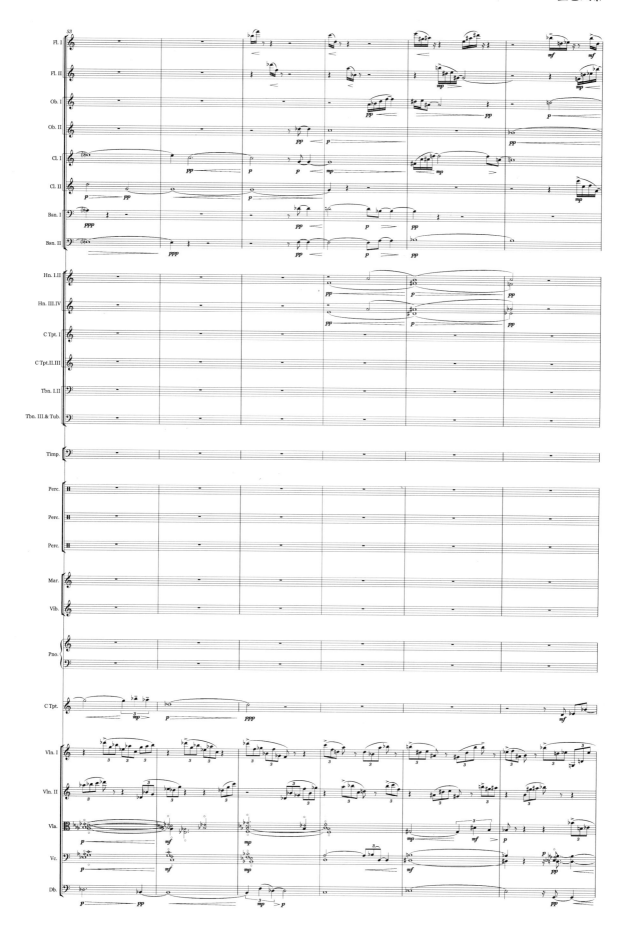

蓝色风景

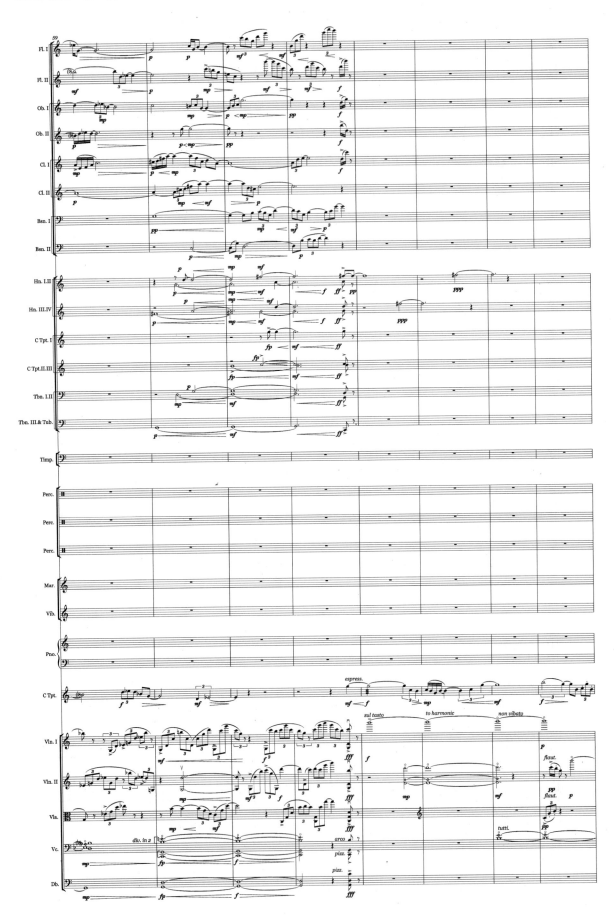

蓝色风景

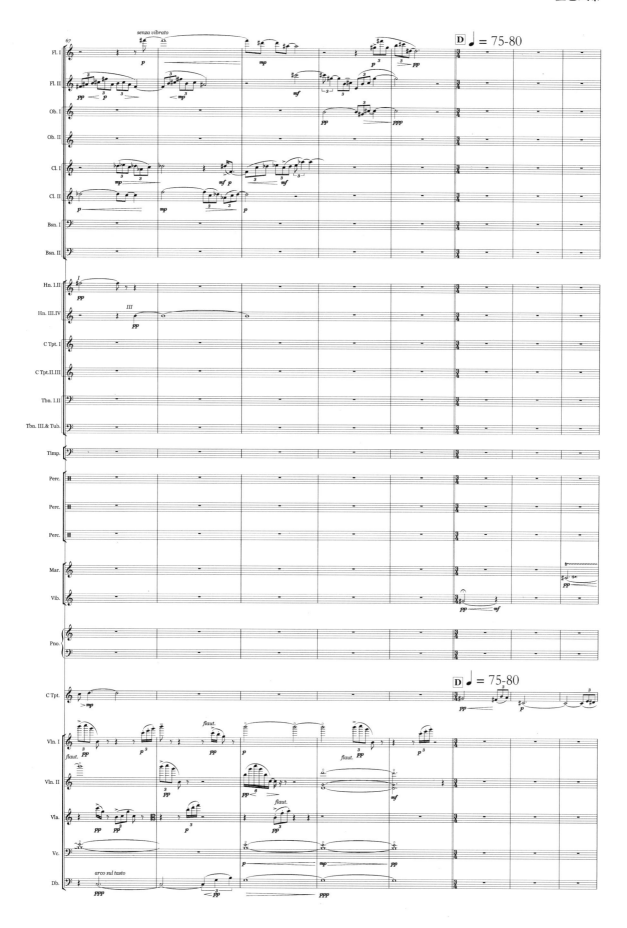

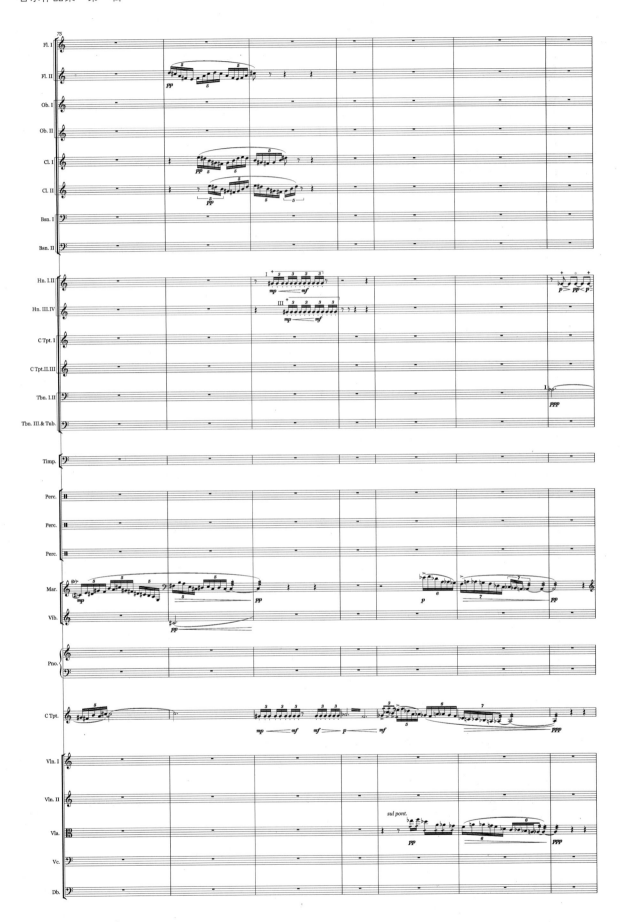

蓝色风景

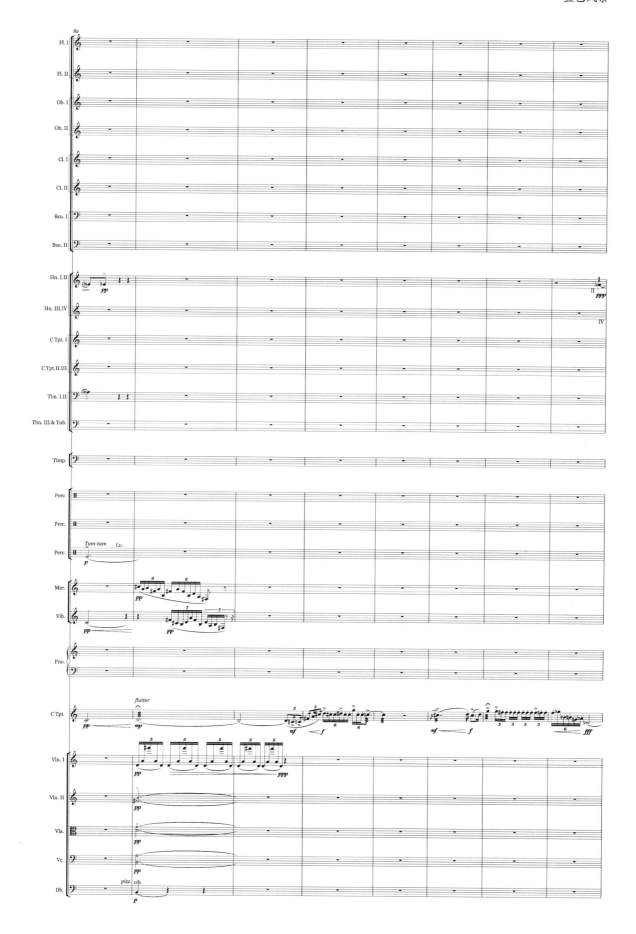

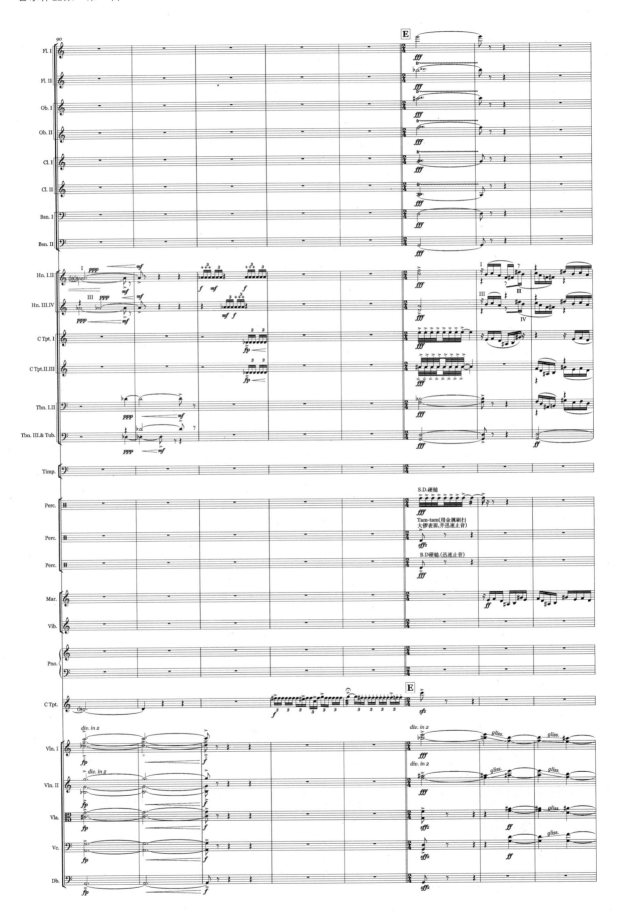

蓝色风景

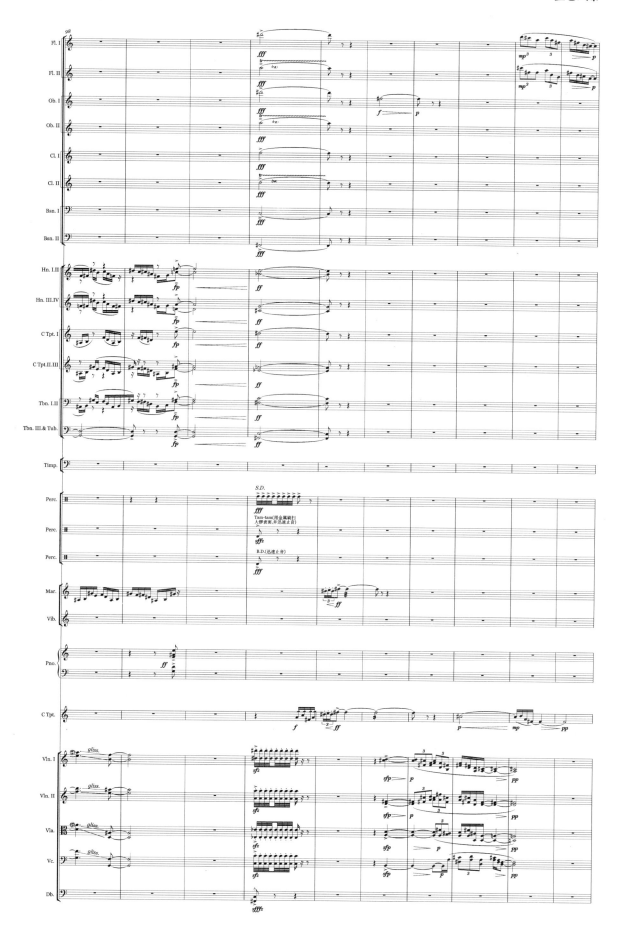

17

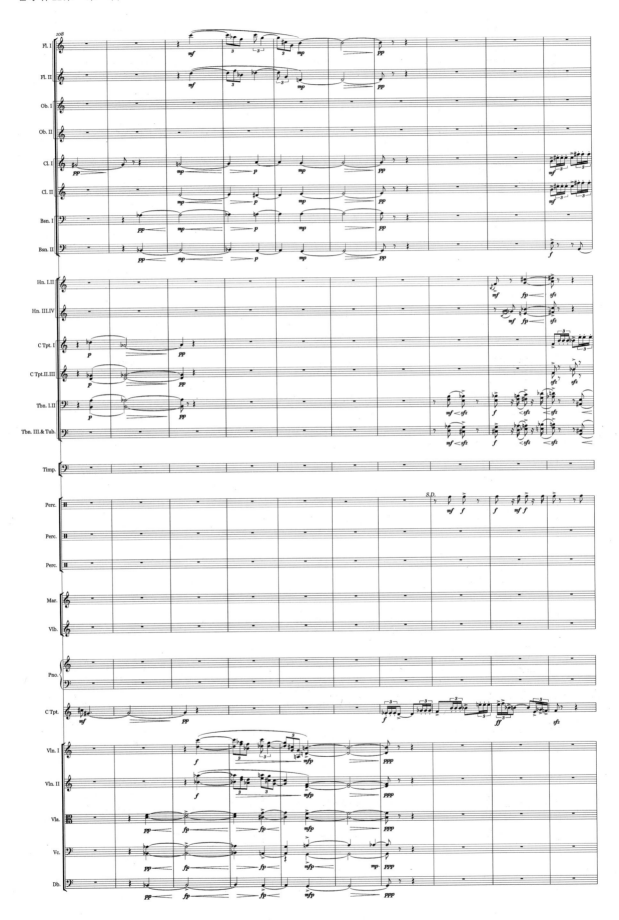

蓝色风景

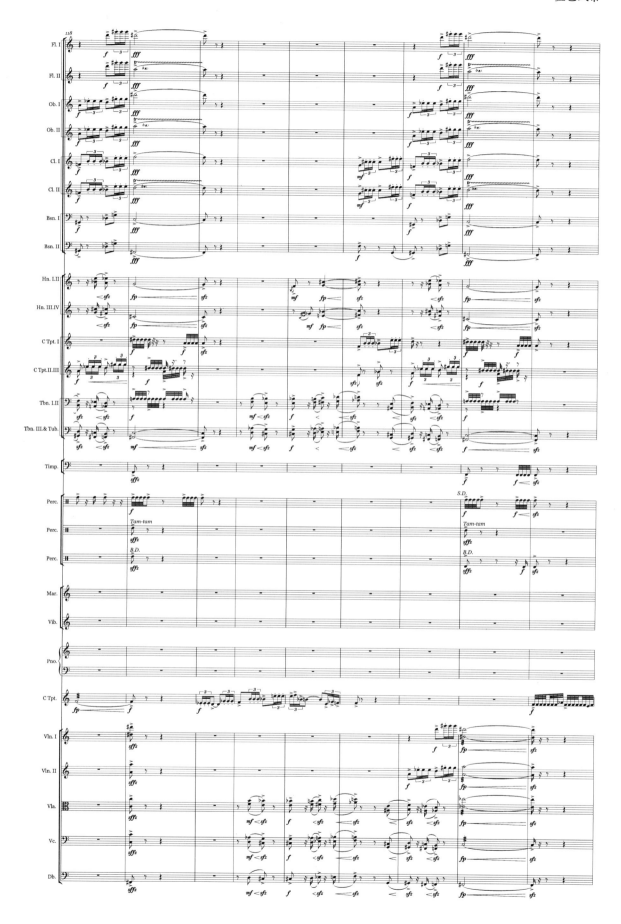

19

管乐作品集 第一辑

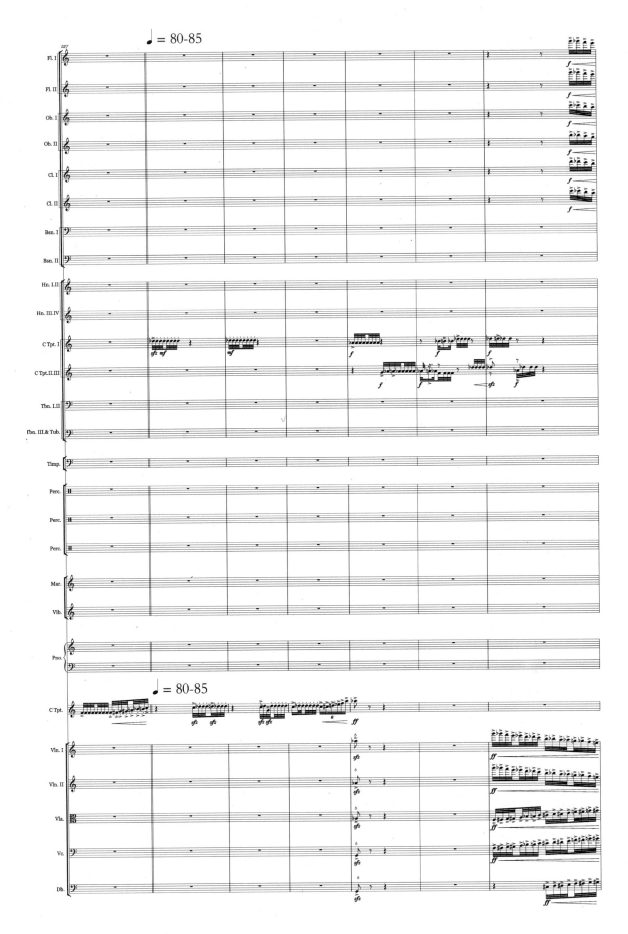

20

蓝色风景

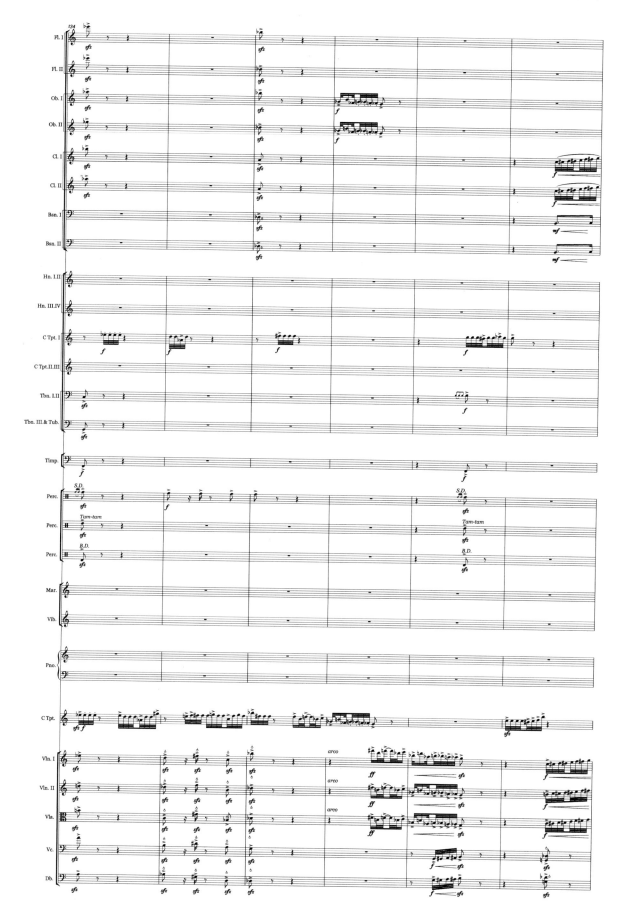

21

管乐作品集 第一辑

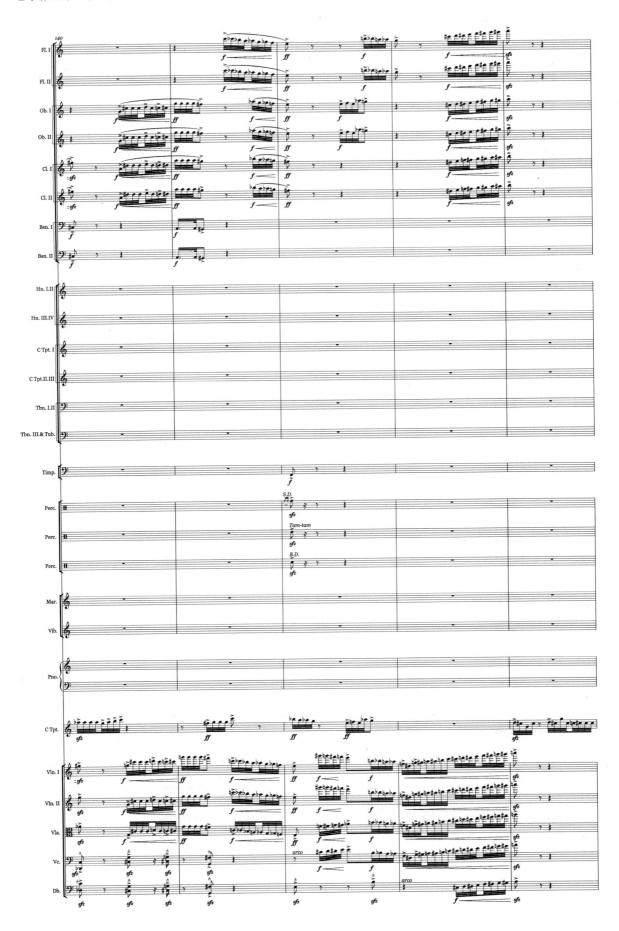

22

蓝色风景

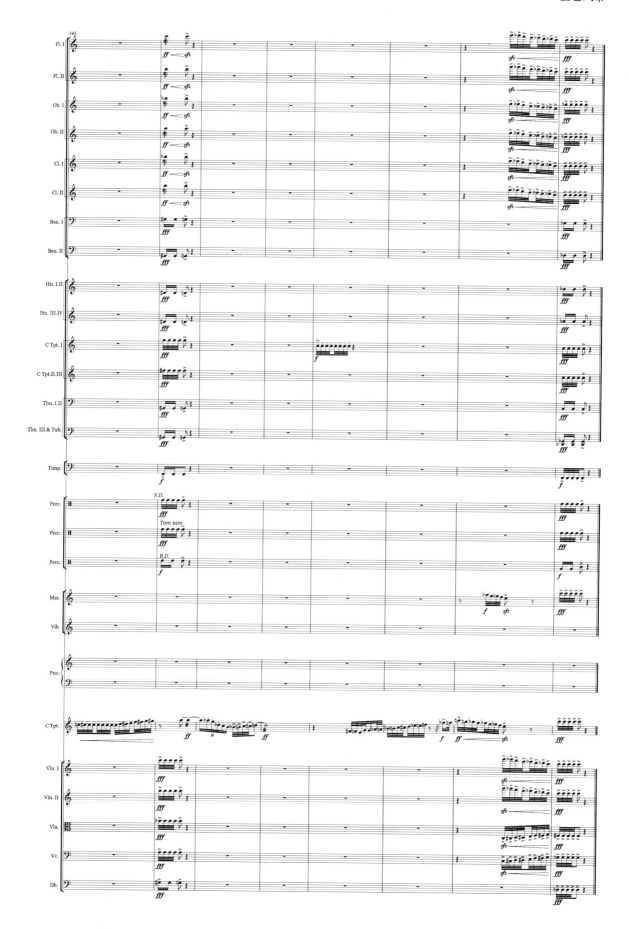

23

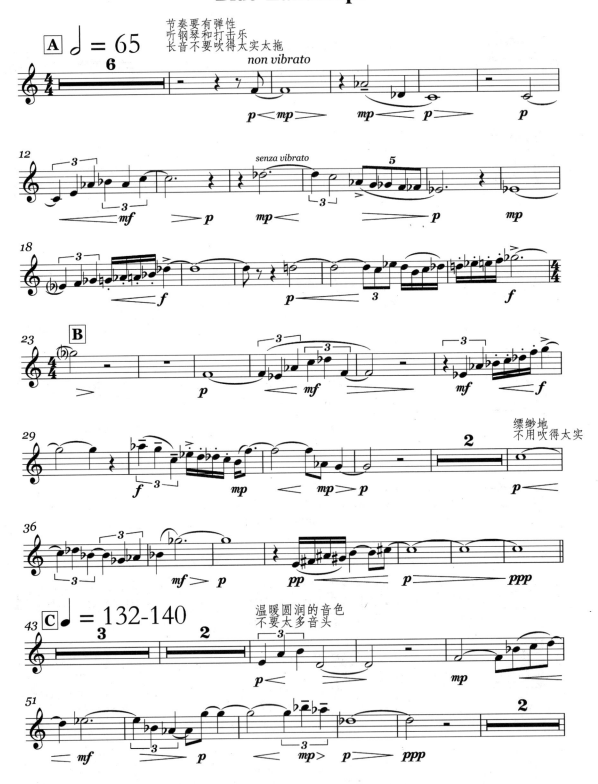

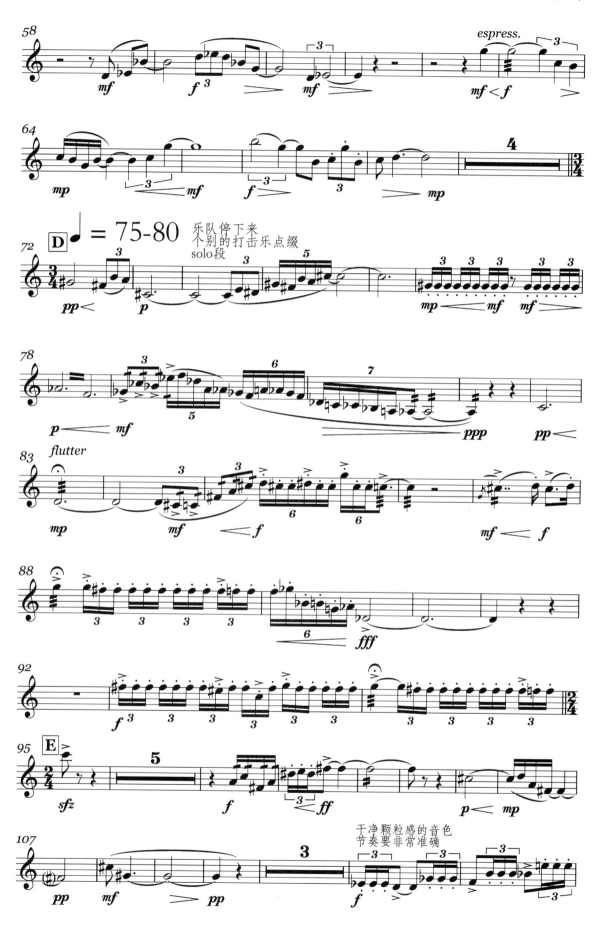

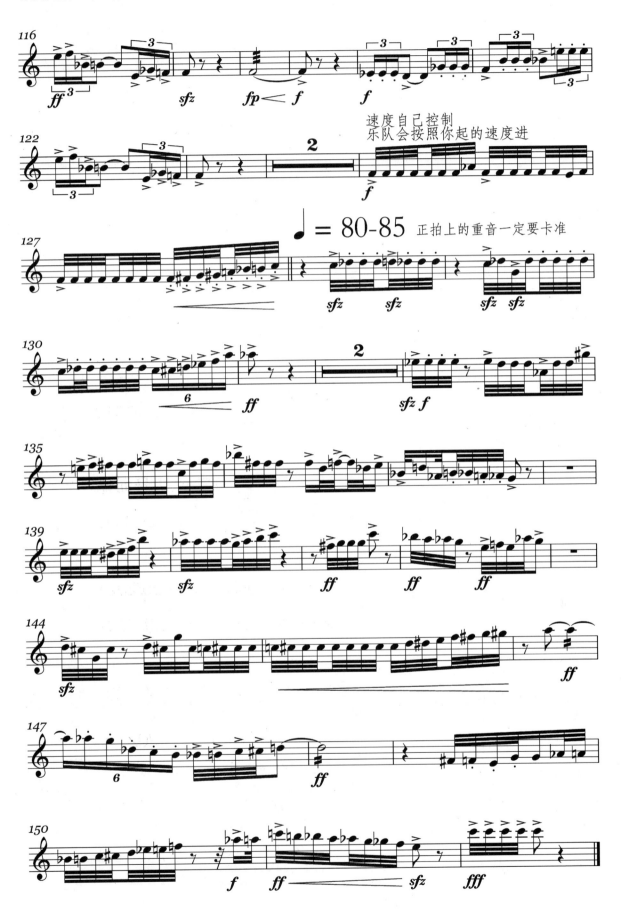

丁岚清
DING Lanqing

迷宫
Dédale

为两把小号而作
for two trumpets in C

琉森学院音乐节 2020/2021
Lucerne Festival Academy 2020/2021

7′ 30″

2021年

创作灵感

本作品的灵感来源于博尔赫斯（J. L. Borges）的短篇小说《小径分叉的花园》（*The Garden of Forking Path*）：关于时间，关于方向，关于人们迷失于时空之中。作曲者试图用两把小号表达自我的感知。作品由五个部分组成，不同的材料在短时间内相互穿梭、碰撞，如同转瞬即逝的时空。

演奏说明

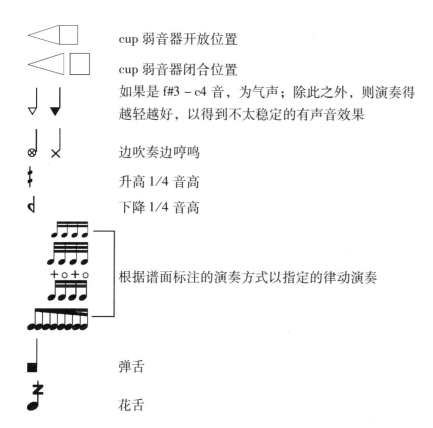

迷 宫
Dédale

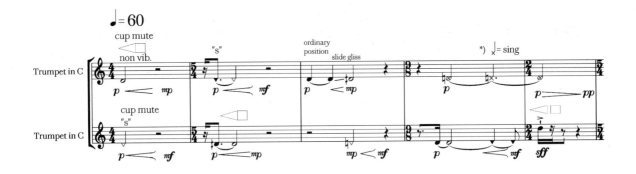
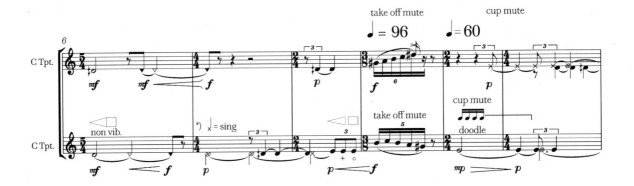
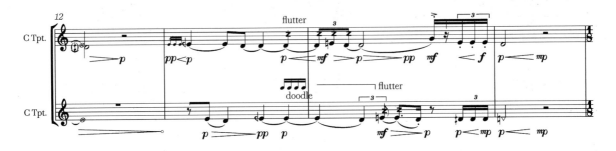
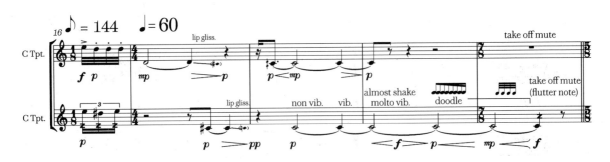

迷宫

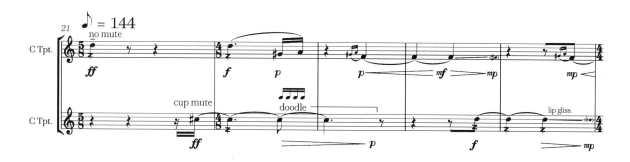
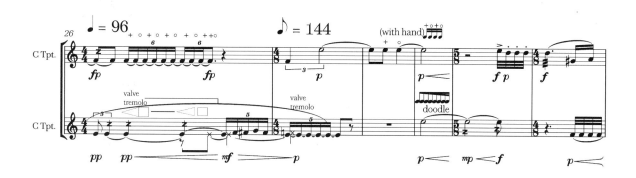
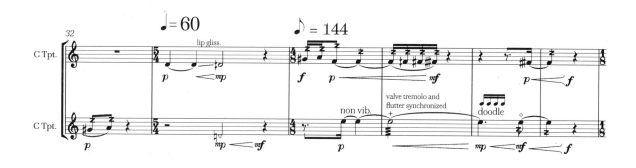
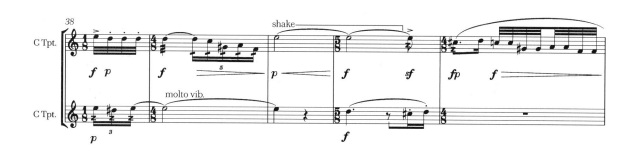

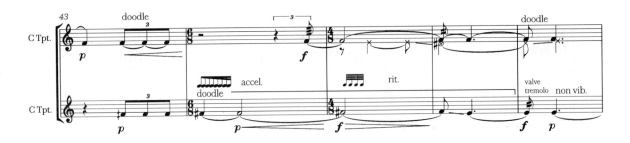
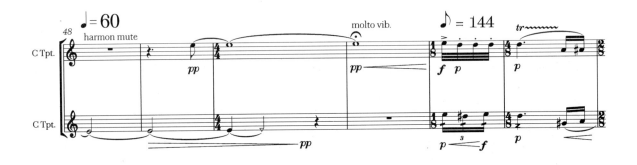
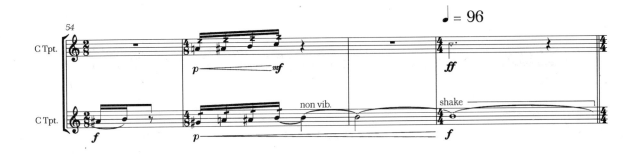
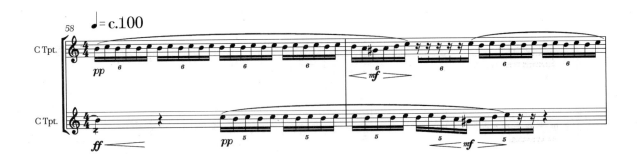

迷宫

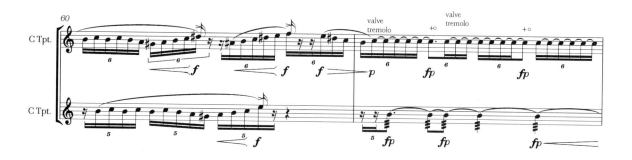
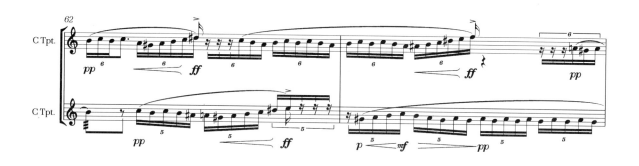
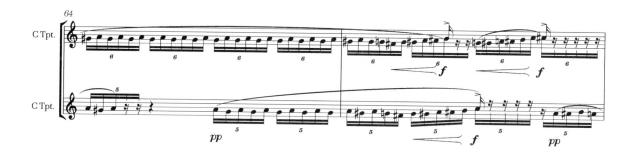
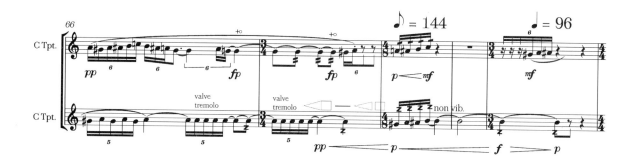

33

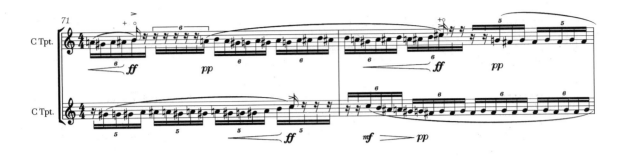
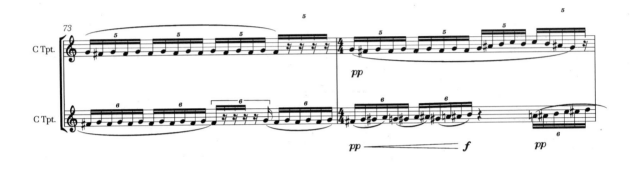
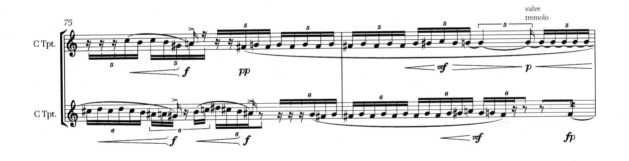
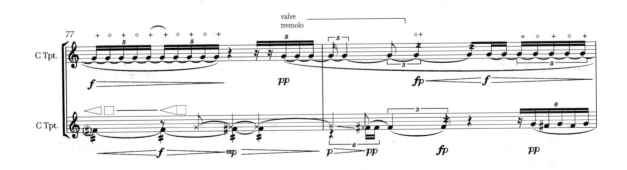

迷 宫

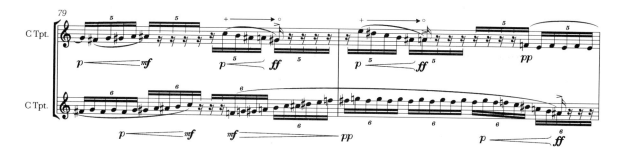
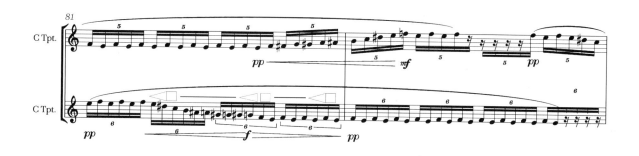
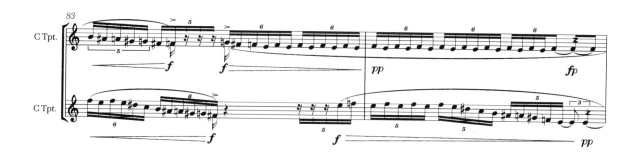
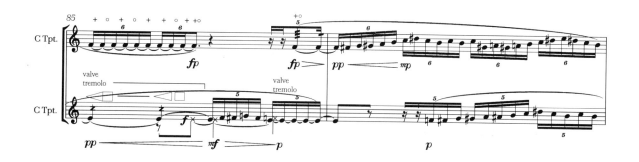

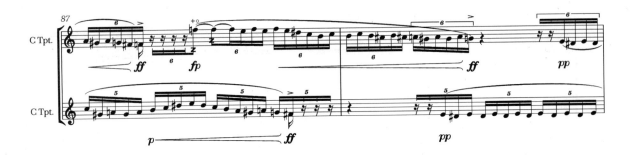
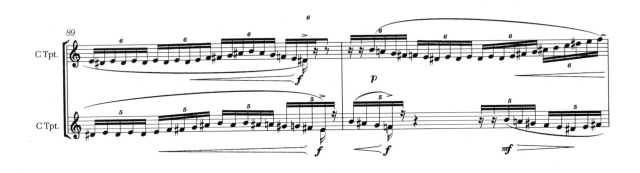
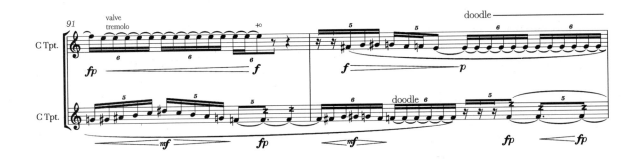
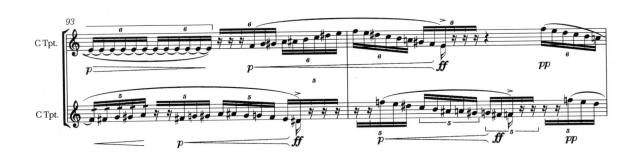

迷宫

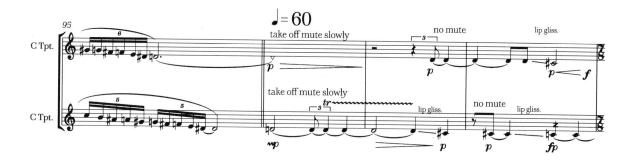
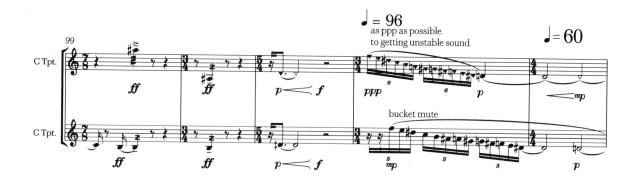
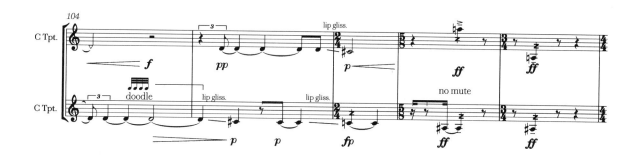
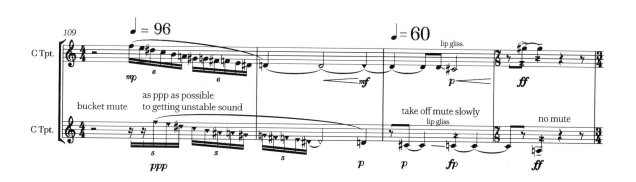

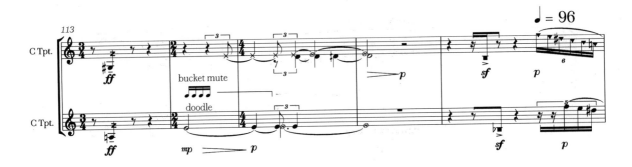
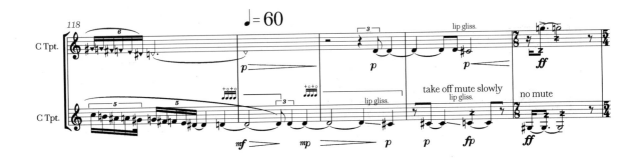
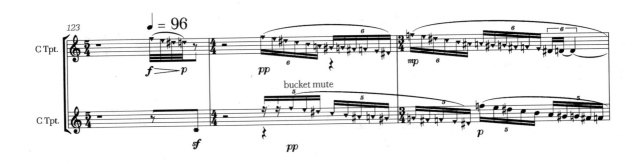
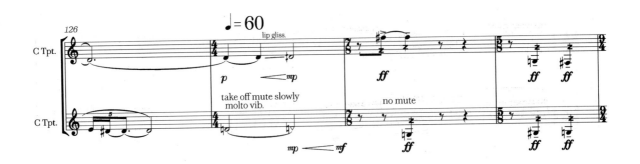

迷 宫

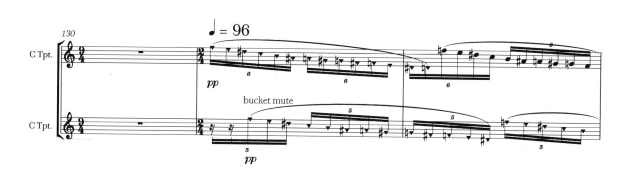
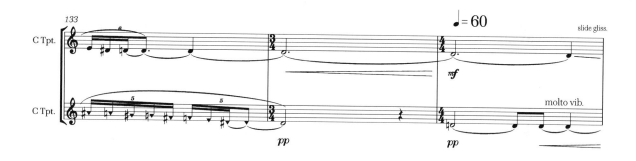
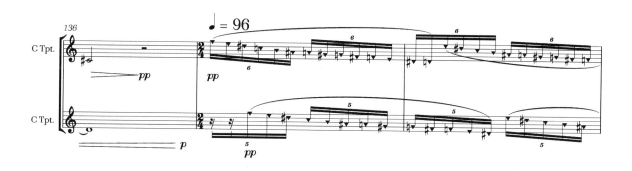
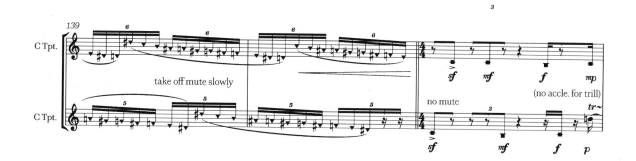

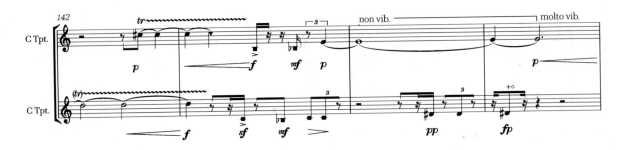
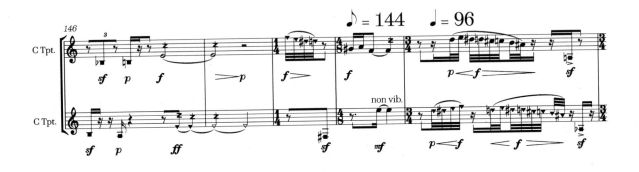
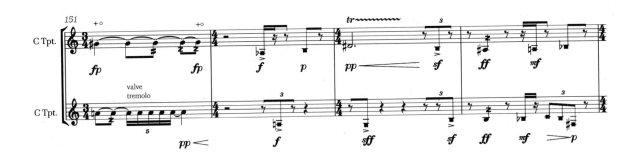
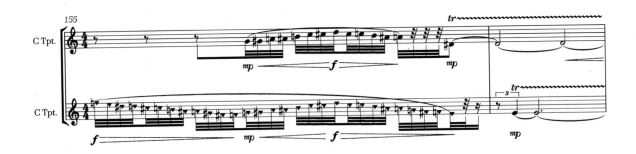

迷宫

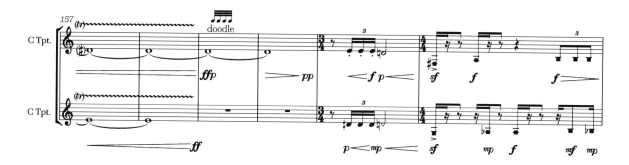
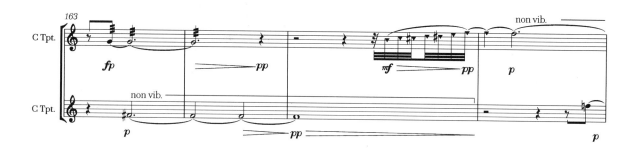
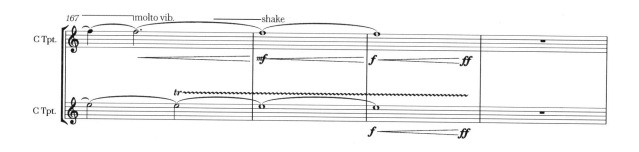
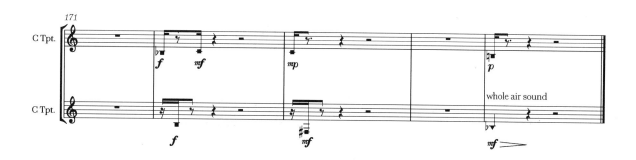

刘家麟
LIU Jialin

对称-非完美
Symétries imparfaites I & II

为空间化的室内乐团而作
for spatialized ensemble

12′ 00″

2021年2月

创作灵感

　　本作品的灵感来源于抗击新冠疫情期间的几个情感场景。本作由Ⅰ、Ⅱ两首乐曲组成。第一首乐曲是一个简短的喜庆乐章，由各种舞蹈和节日音乐组成。音乐的素材来自舞龙舞狮的传统打击乐，作曲者用频谱的方式分析了这些音乐片段，并融合为整首作品的和声及节奏元素。第二首乐曲为更加写实的乐章，记录了疫情时期的情感距离和爱的故事。作曲者在音乐中加入了几个具有象征意味的写实场景：英雄、呼吸与肺、传播、分离等。

　　在这首作品中，乐器和空间化可以被看作一种不平衡的破碎的立体声。左右两边的乐器组很相似但又不完全相同，从而造成了时间和音色的"非完美的对称性"。小号作为主奏乐器，通过演奏时的朝向旋转，让左右两边的乐器组像共鸣器一样激震。

　　"非完美的对称性"也体现在乐曲整体的构思中。Ⅰ、Ⅱ两首乐曲都开始于同一个音乐形态，而后乐思的不同，让二者朝着完全不同的方向各自行进。

乐器列表

-室内乐团分为3组：
 -中间乐器组：
 -小号
 -打击乐
 -左侧乐器组：
 -竖琴 I
 -手风琴 I
 -中音萨克斯管
 -右侧乐器组：
 -竖琴 II
 -手风琴 II
 -上低音萨克斯管

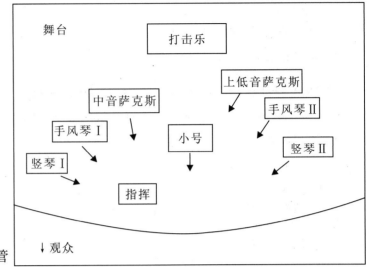

-打击乐器
 -口哨
 -木鱼（5个一组）
 -堂鼓
 -武汉大锣
 -镲
 -Xylorimba（拥有一个扩展八度的马林巴木琴）
 -定音鼓（60～65cm）
 -锣（4面，音高见右图）

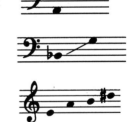

注：

1. 需要指挥。

2. 所有的演奏者都配备1个哨子（共8个）。推荐教练哨，弱奏时可产生纯净尖锐的声音，强奏时可产生非常失真或饱和的集群，力度的快速变化可产生轻微的滑音。

3. 在实现演奏方向的改变时，可能需要两个乐谱架与一面镜子（用来看指挥）。

演奏说明

1. 记谱

 所有的乐器都以 C 调记谱。

2. 微分音记谱

 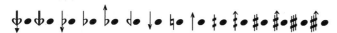

 -7/8 , -3/4 , -5/8 , -1/2 , -3/8 , -1/4 , -1/8 , 0 , +1/8 , +1/4 , +3/8 , +1/2 , +5/8 , +3/4 , +7/8

3. 演奏技法

 (1) 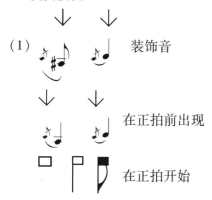 装饰音

 在正拍前出现

 在正拍开始

 (2) 气声

 音高并非精确地而是模糊地标注，以表达噪声的亮度。

 (3) 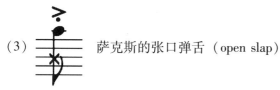 萨克斯的张口弹舌（open slap）

4. 力度

 (1) *"f"* 带引号的力度记号

 带引号的力度记号表示演奏的力度，而非可被听到的力度。例如，演奏气声时，演奏 f 但声音仍然是 p – mp。

 (2) **vibr dyn** 颤音（作用于力度而非音高）

5. 音高改变

 (1) 滑音

(2) 带有大颤音的滑音，或管乐器的撕裂（rip）/下降（fall）效果

(3) 音高曲线

 音高变化应遵循标注的曲线

6. 演奏方向的记谱（小号）

(1) 标注的方向是演奏者（而非观众）的朝向。

(2) ↙ ⟶ ↘ 演奏方向的渐变

对称－非完美
Symétries imparfaites
I

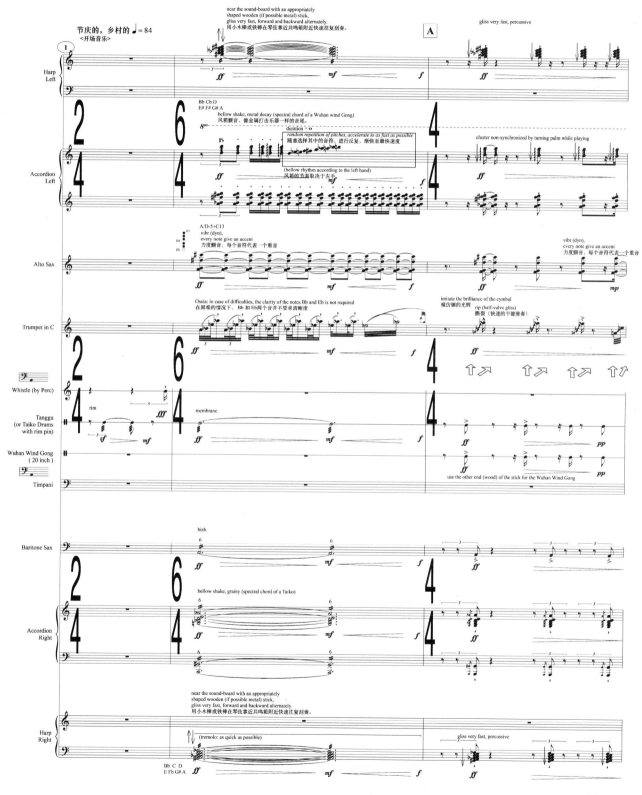

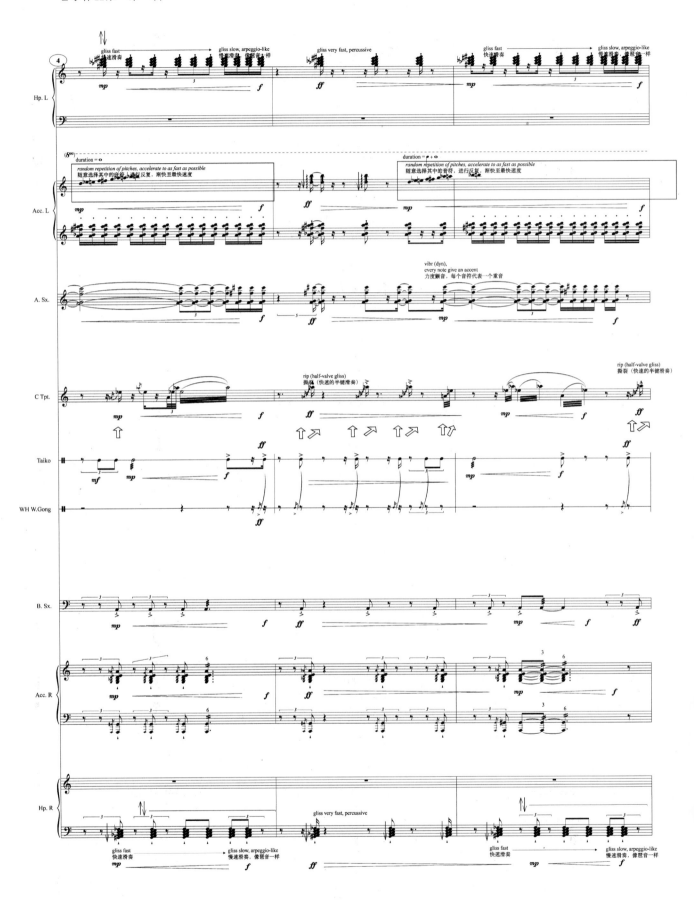

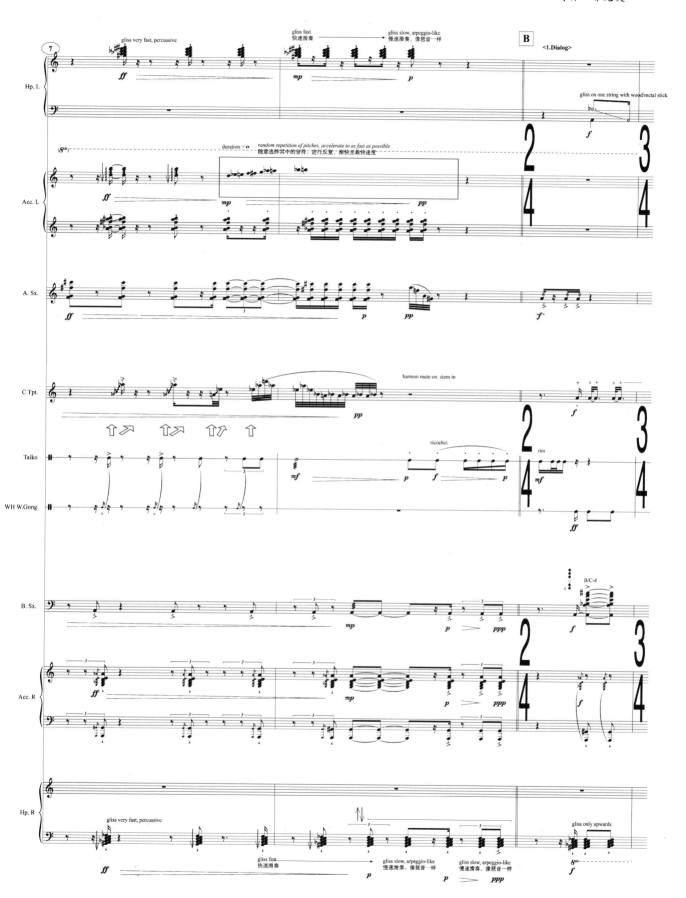

对称－非完美

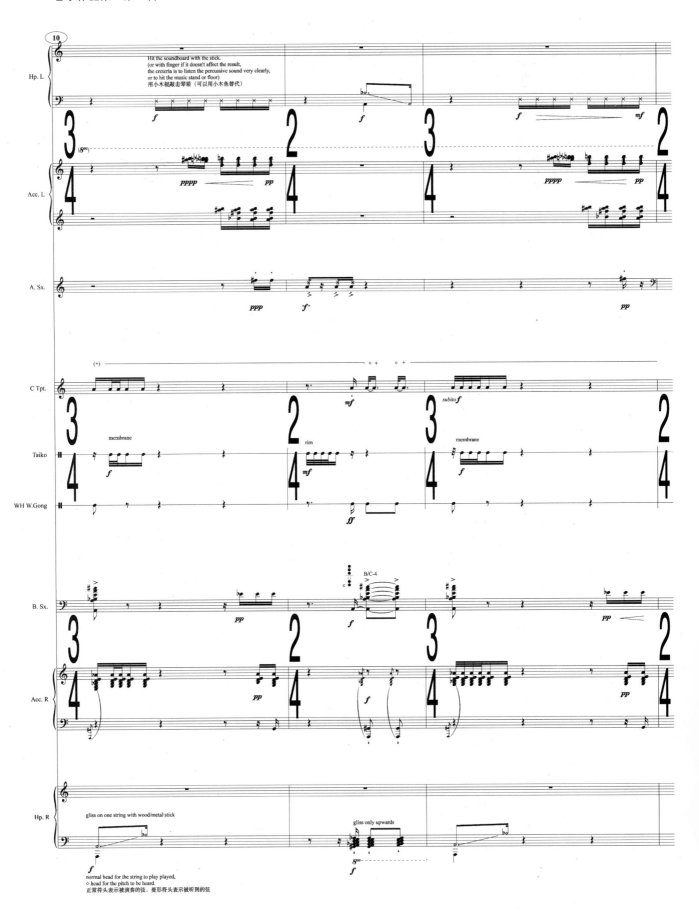

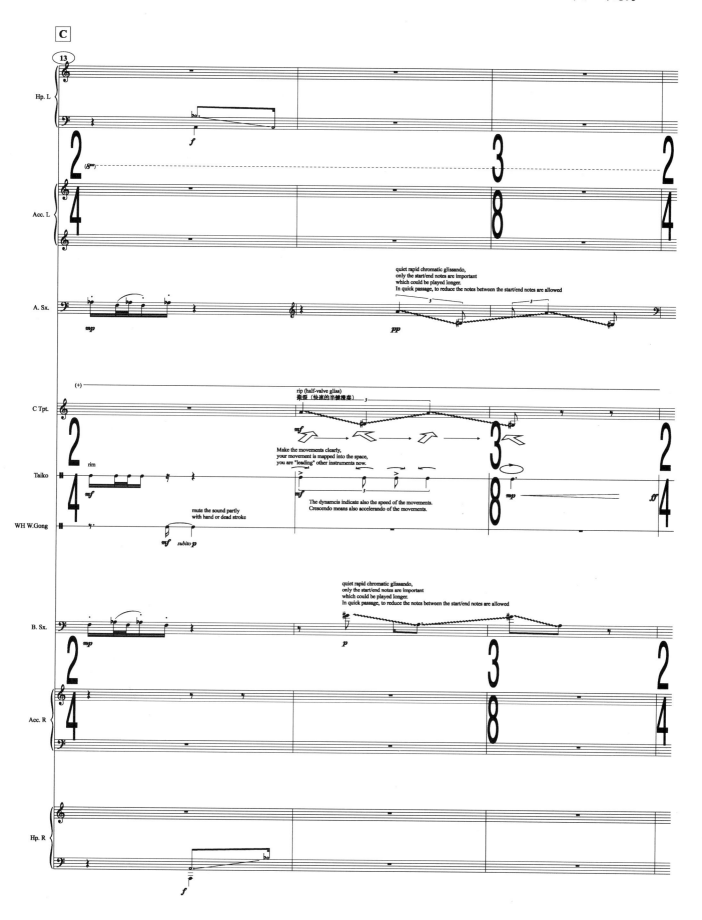

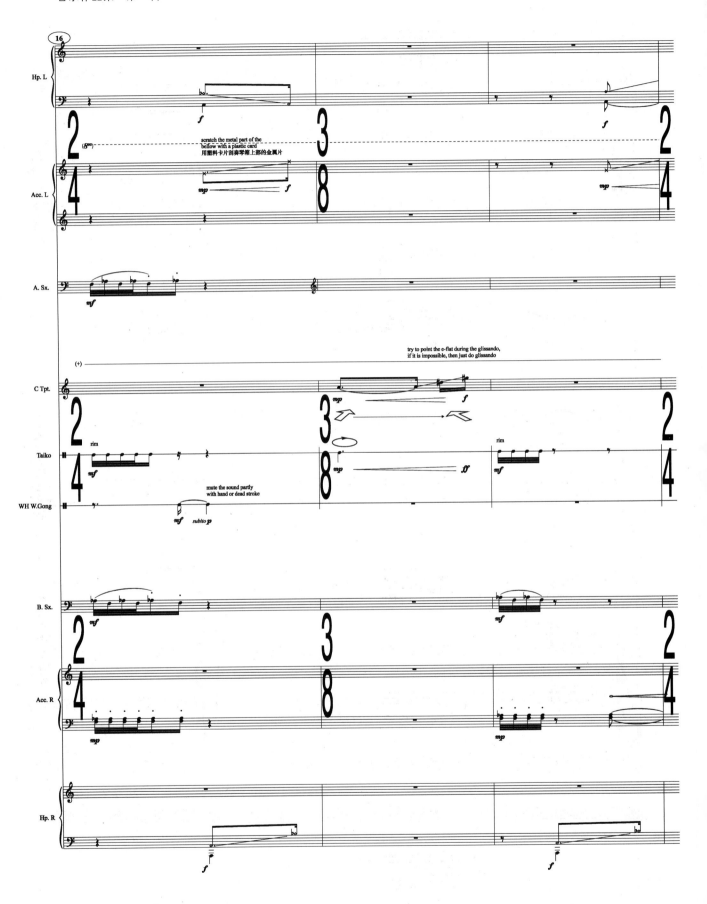

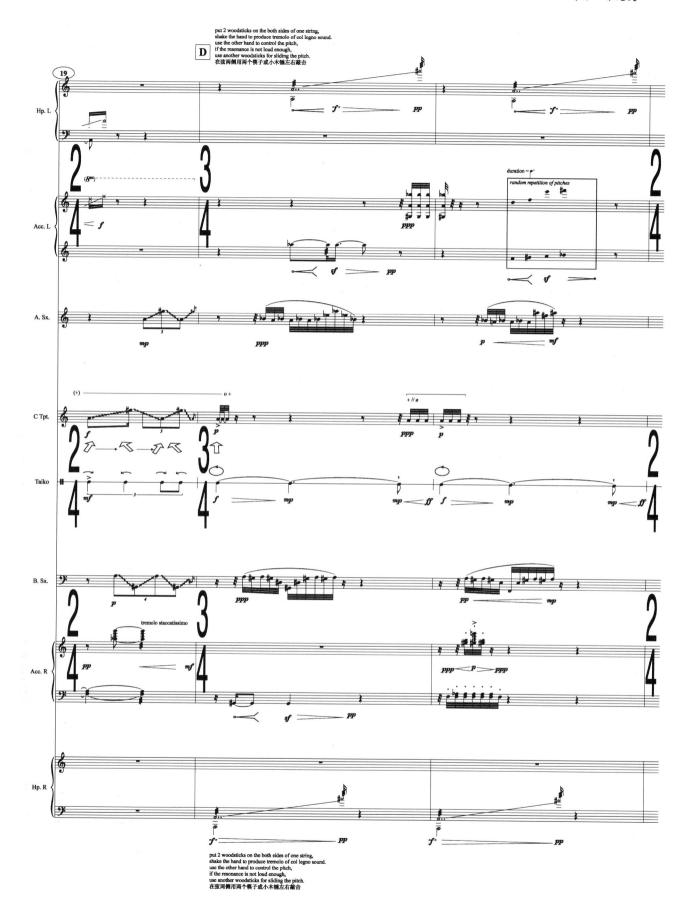

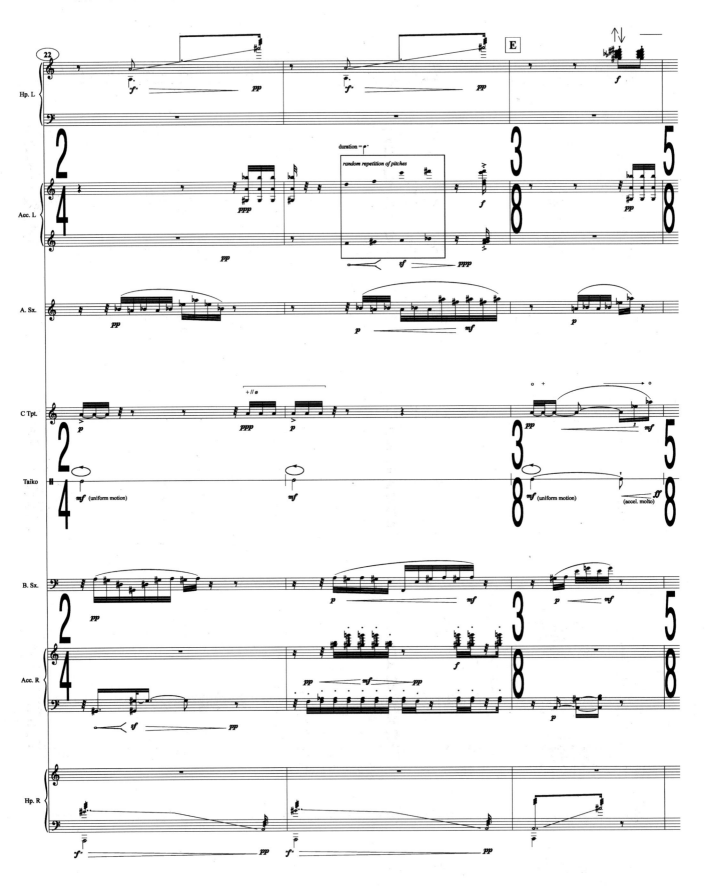

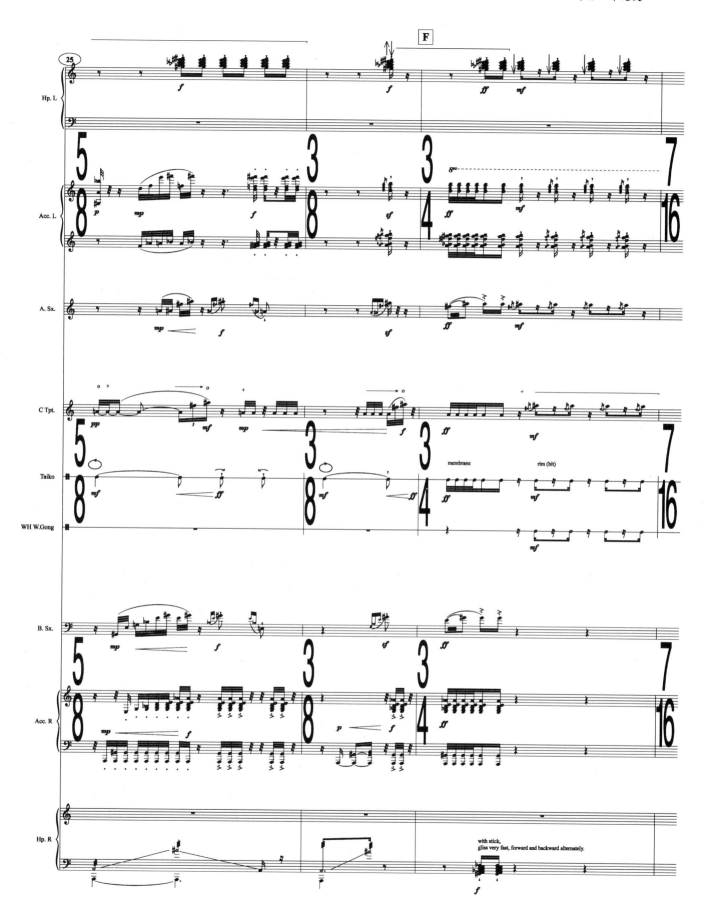

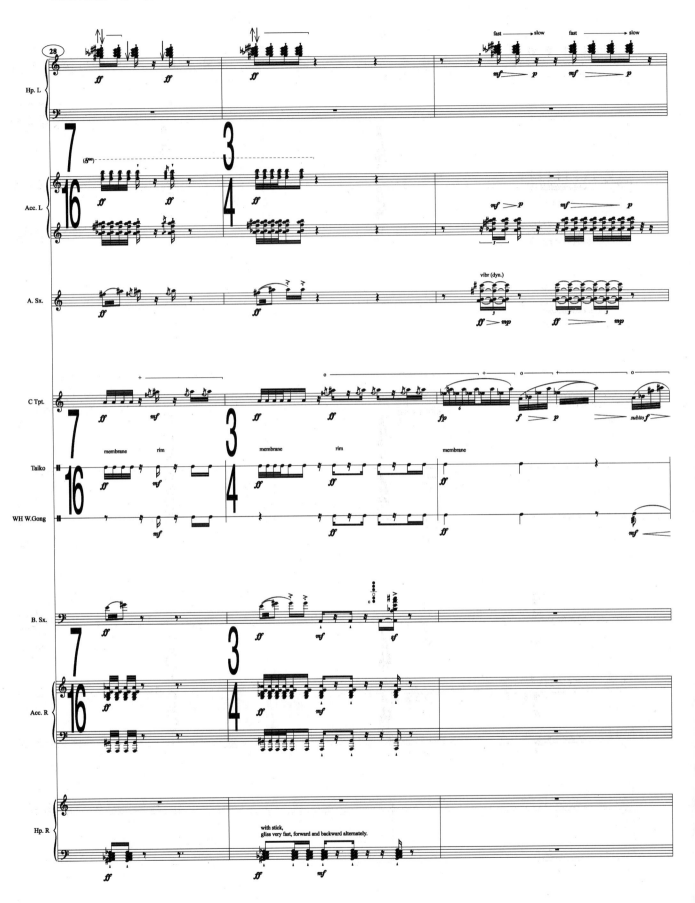

对称－非完美

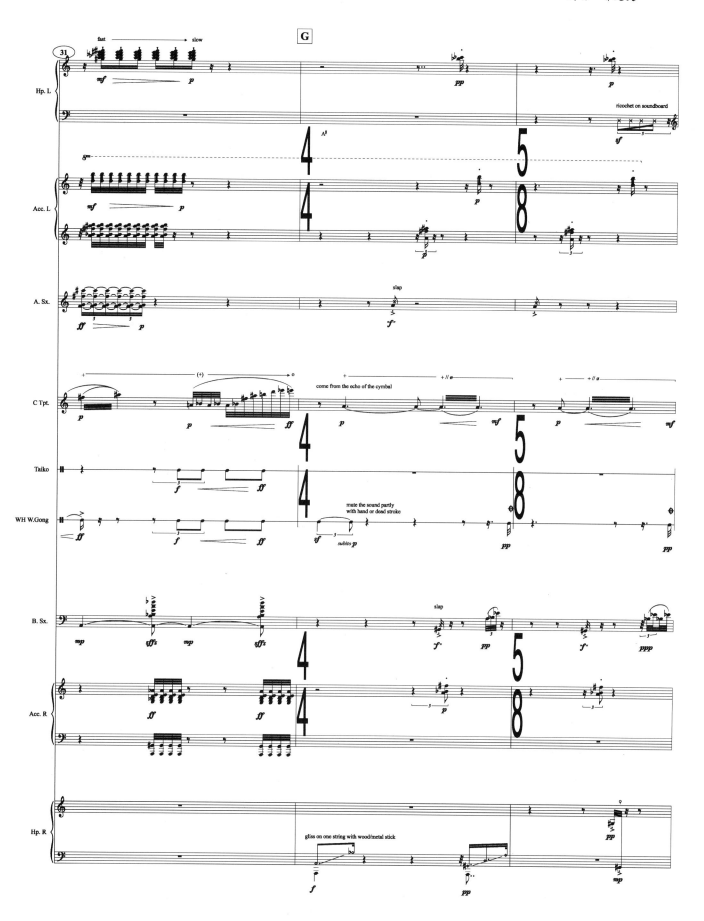

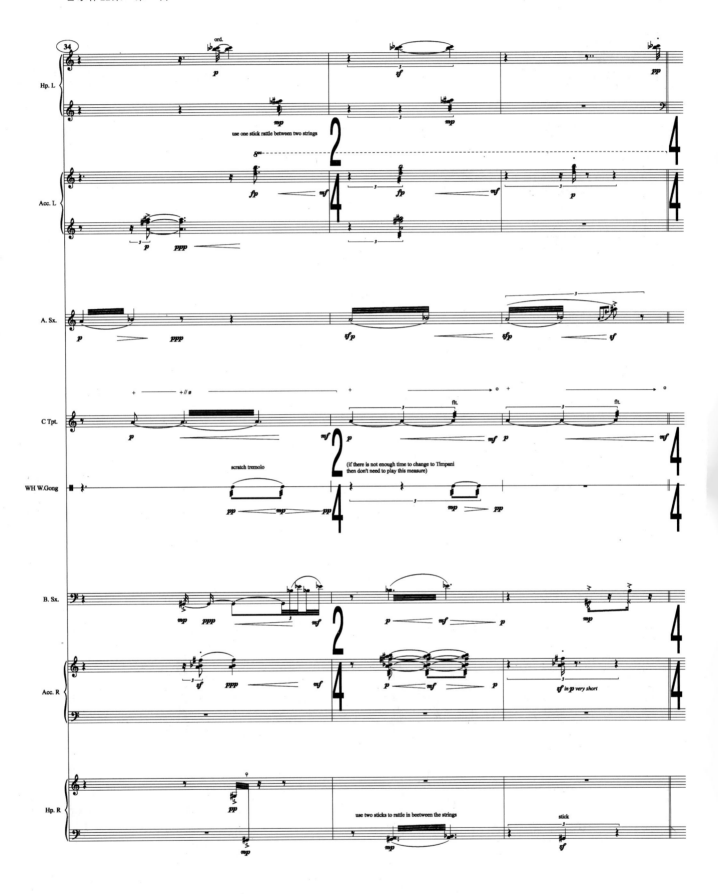

对称－非完美

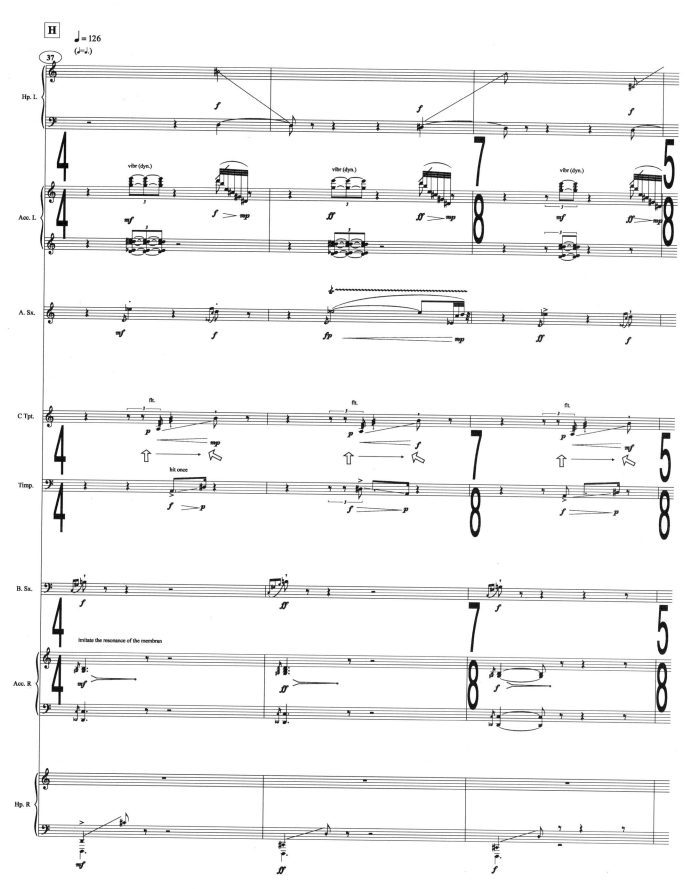

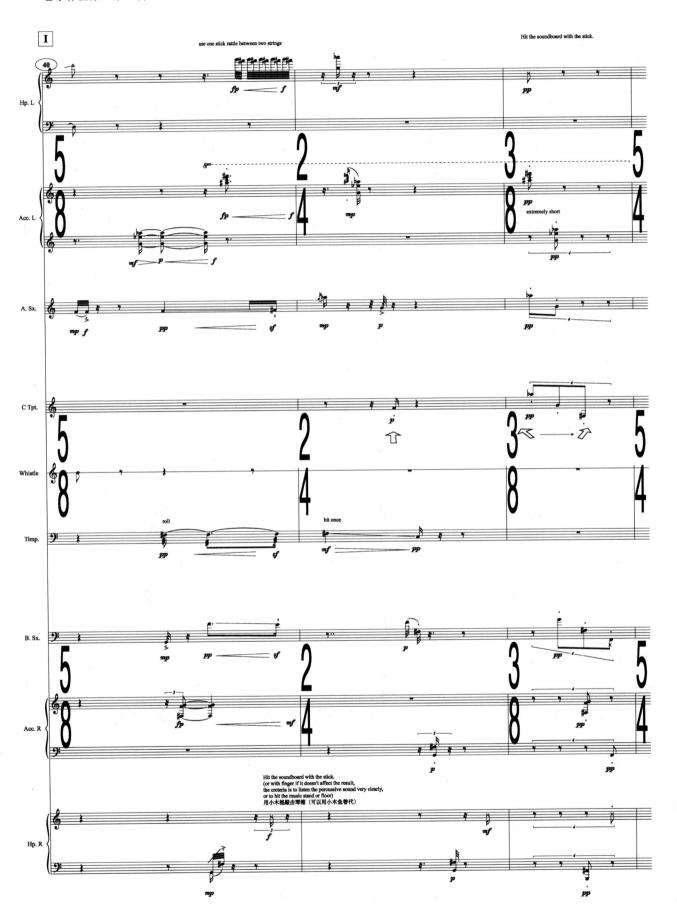

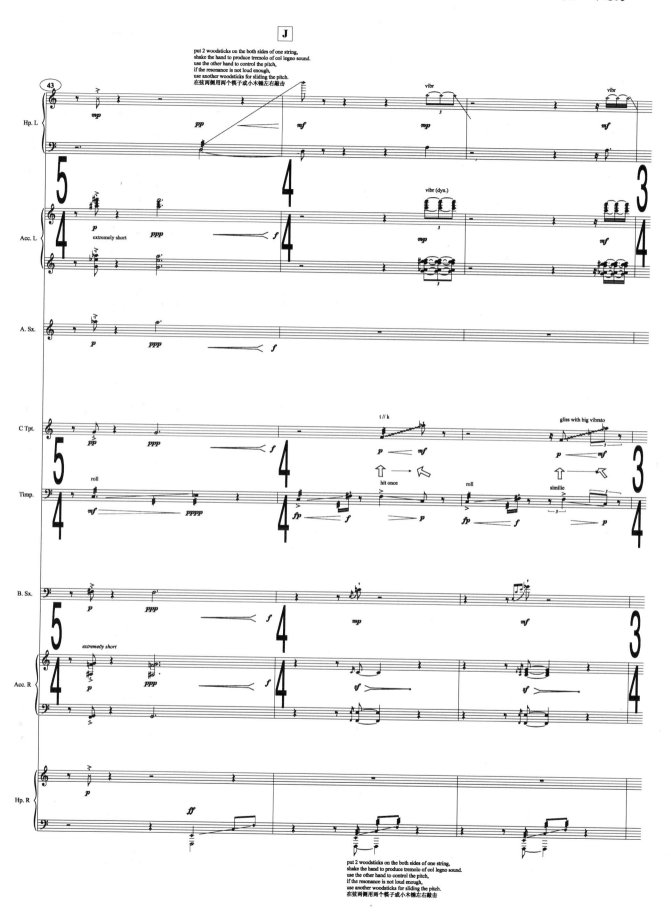

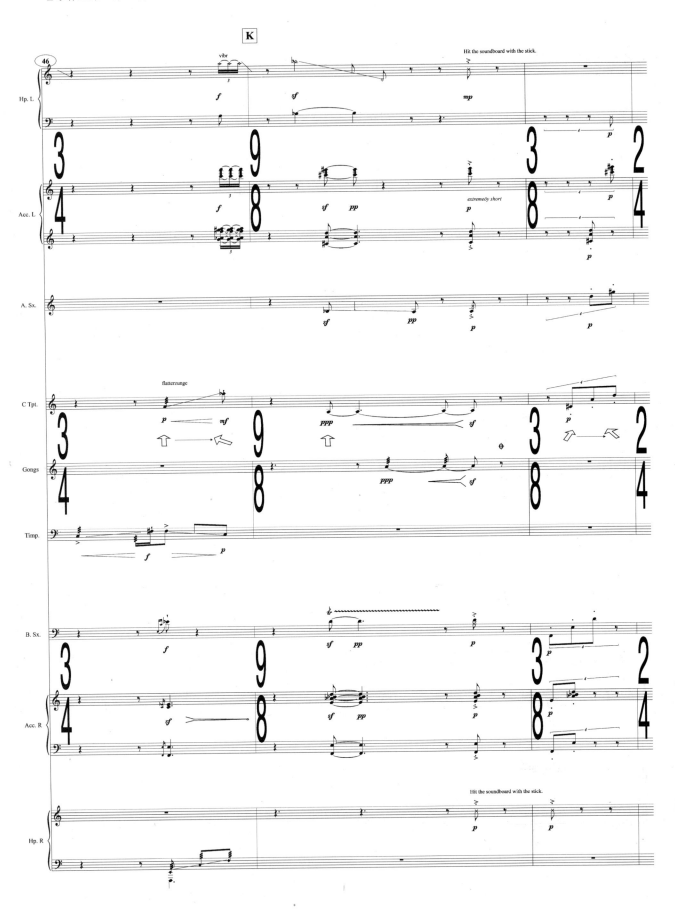

对称－非完美

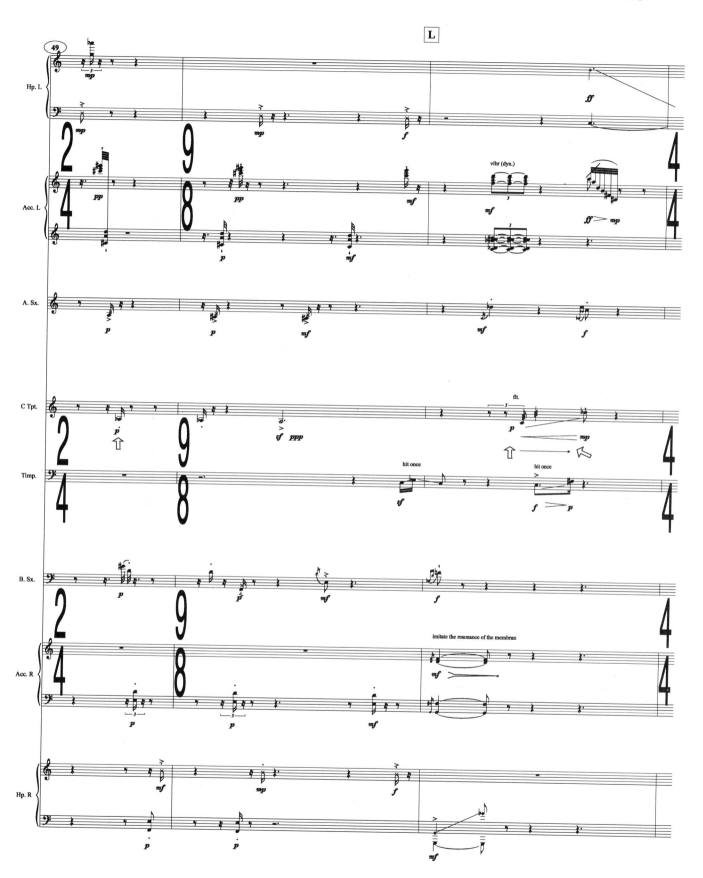

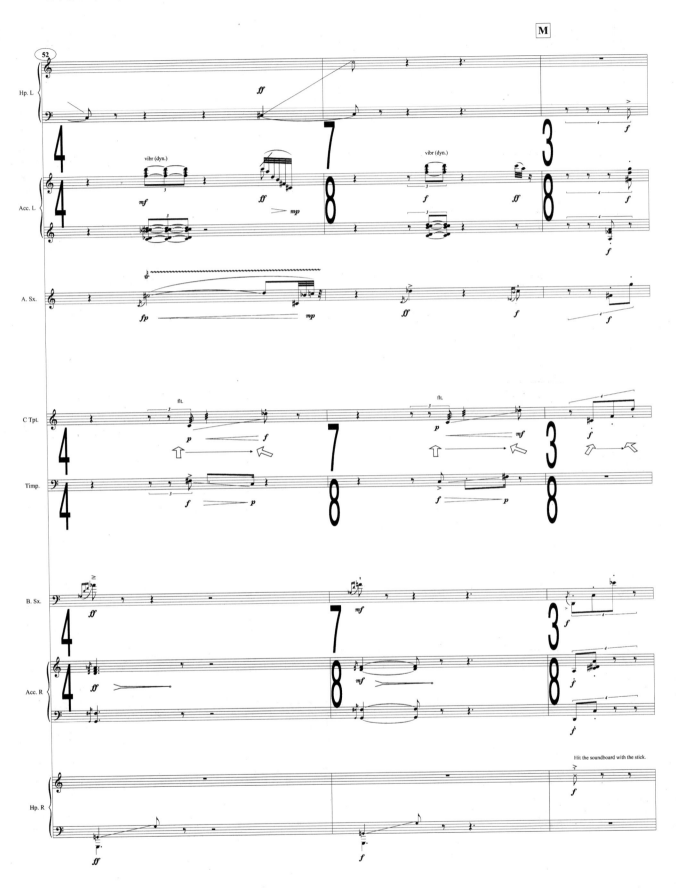

对称－非完美

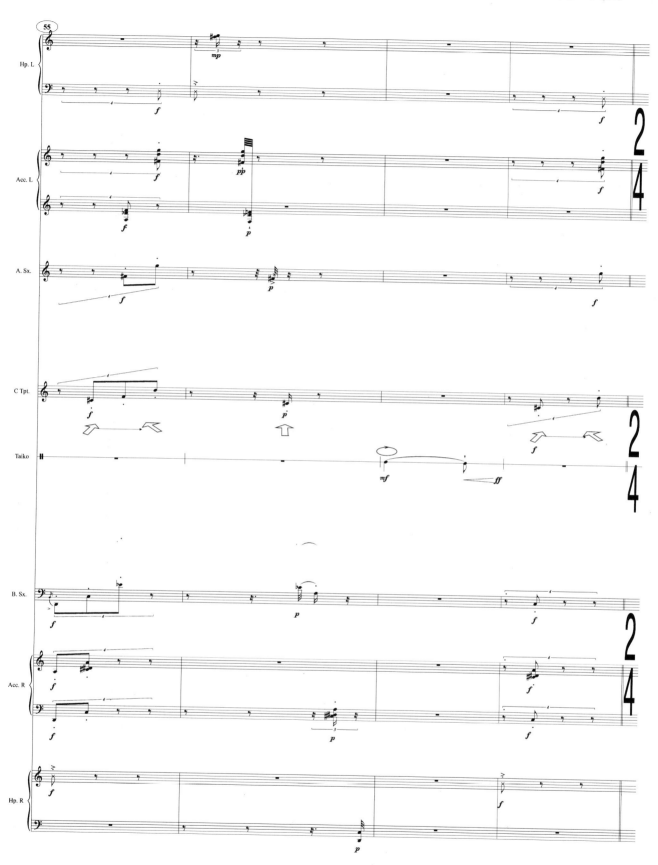

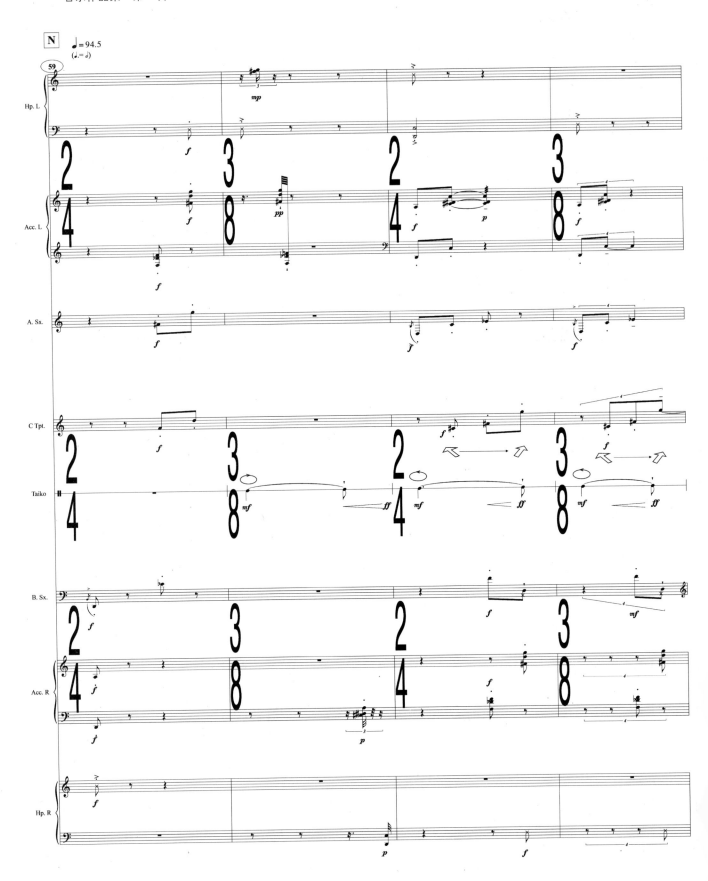

对称－非完美

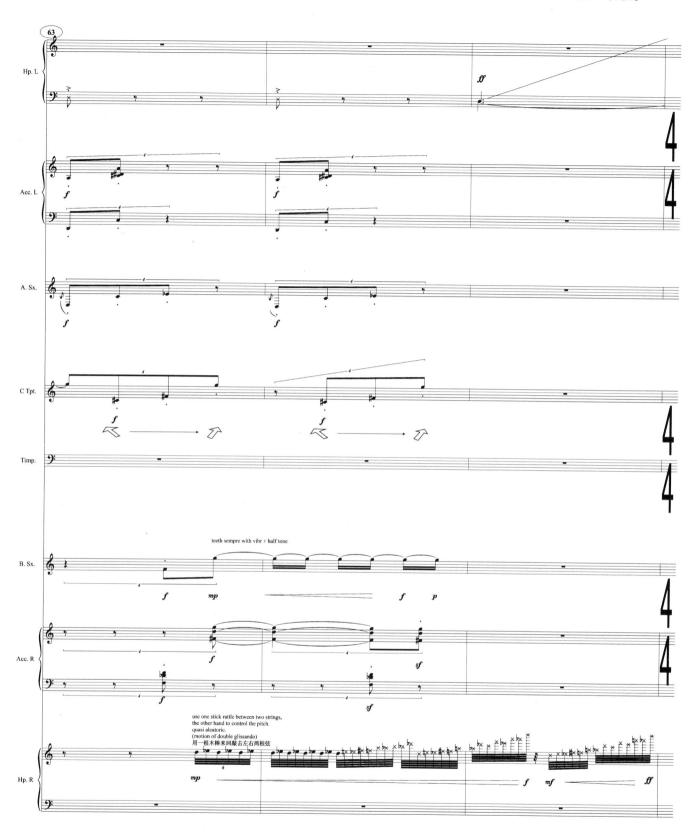

69

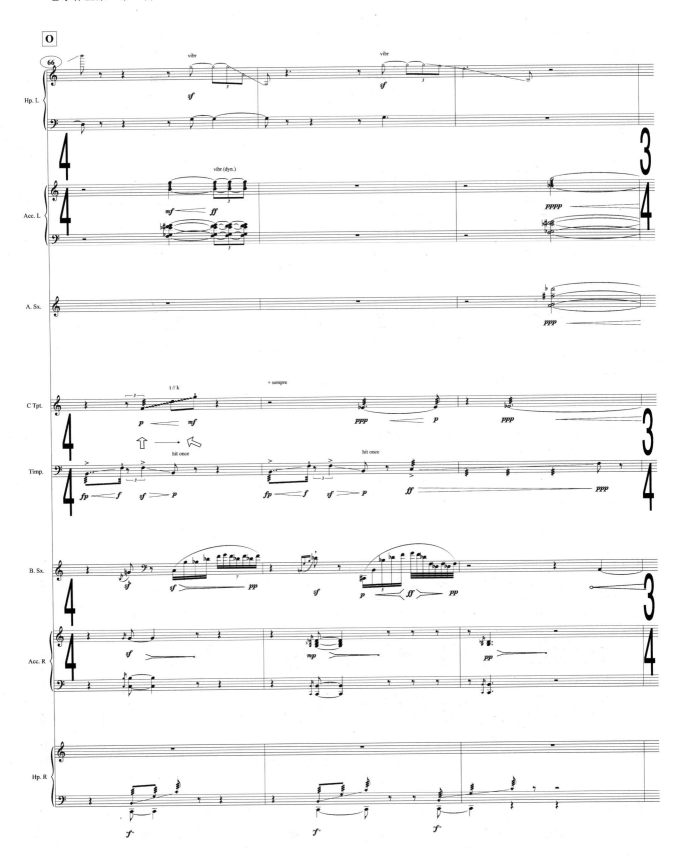

对称－非完美

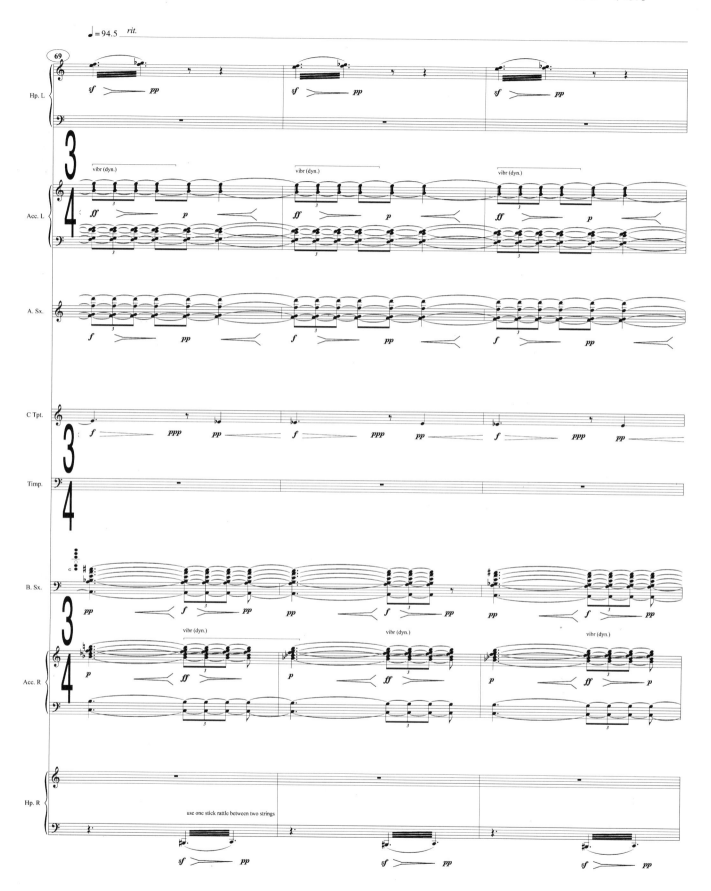

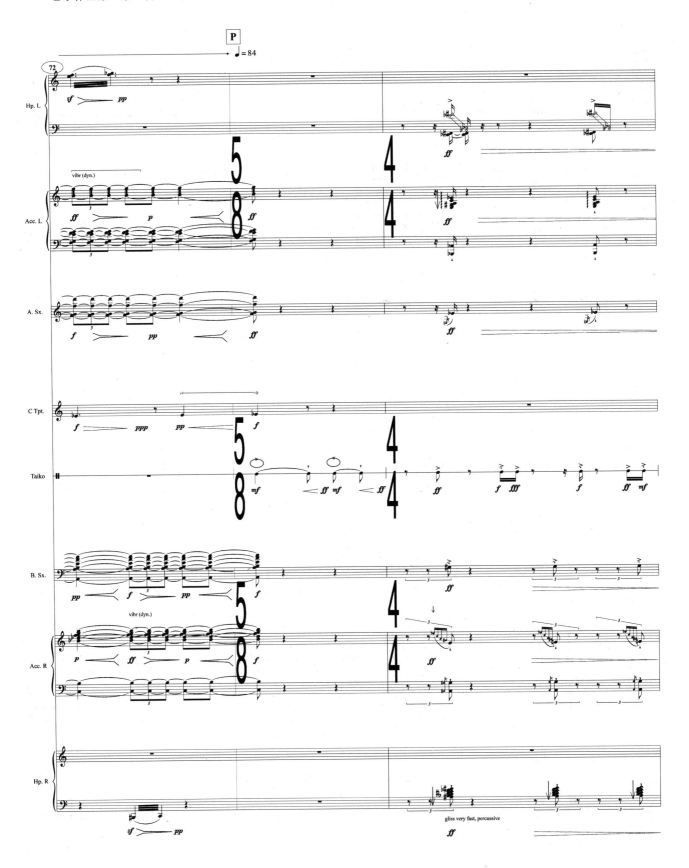

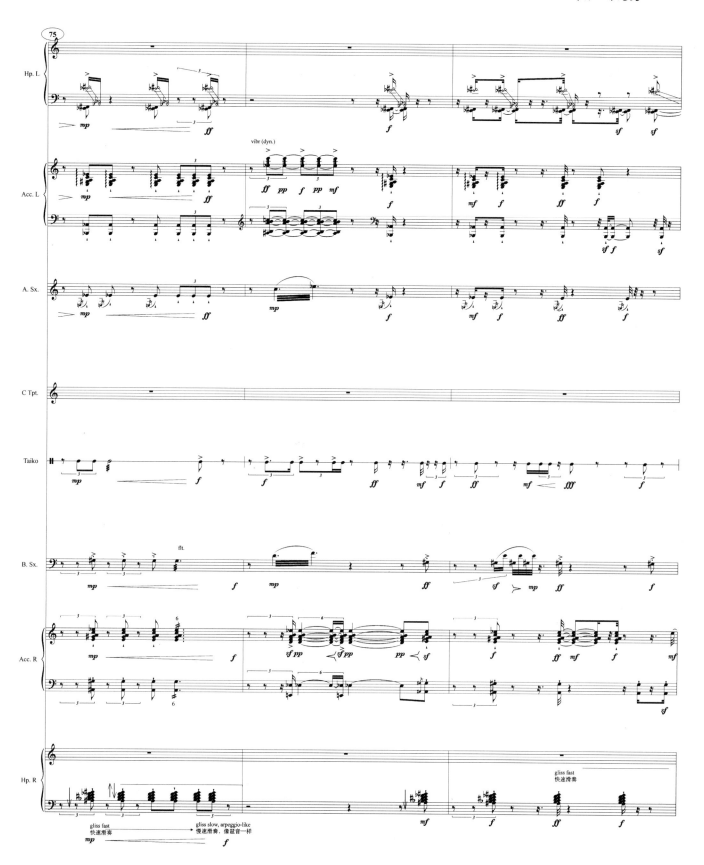

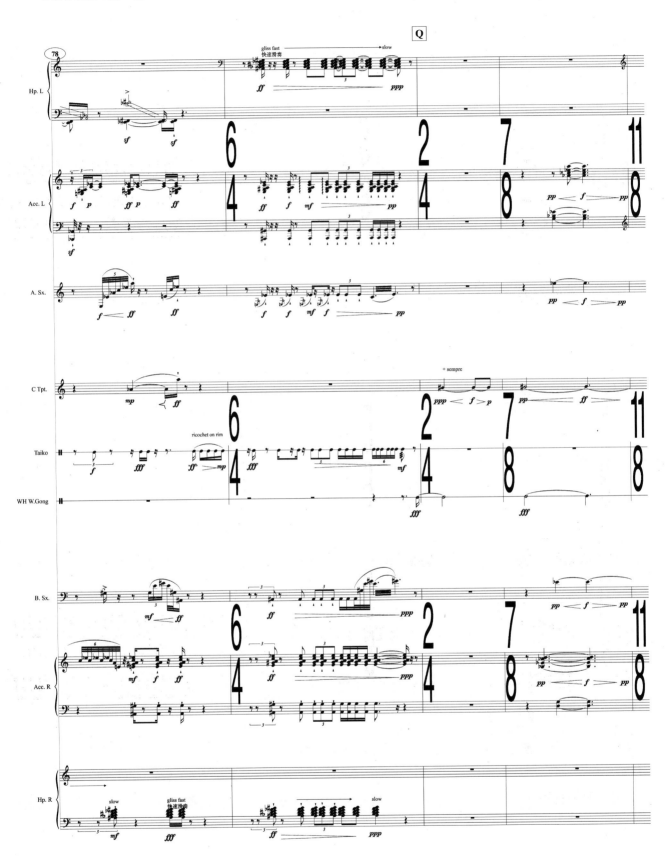

对称 – 非完美

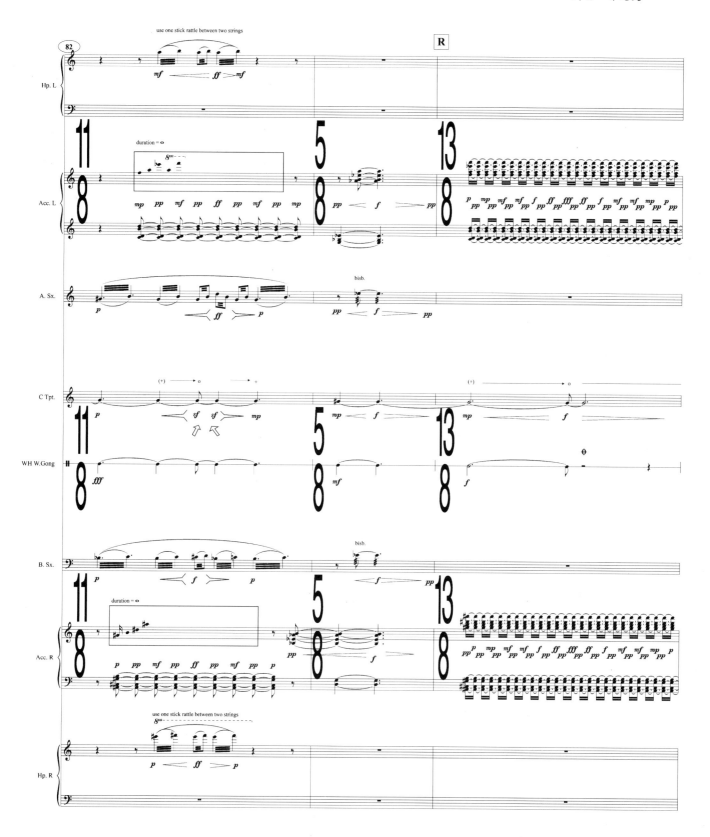

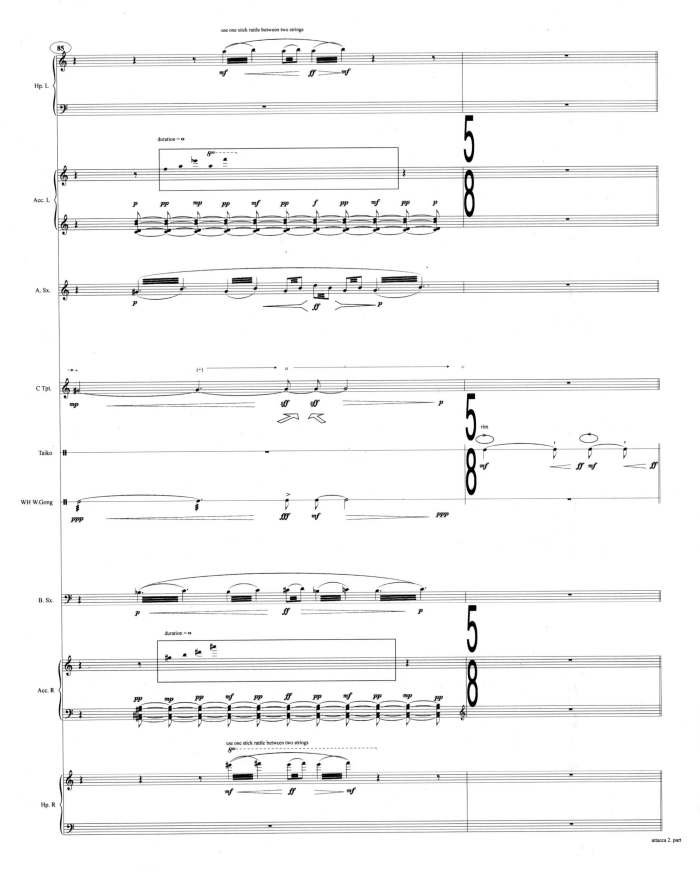

对称－非完美
Symétries imparfaites
II

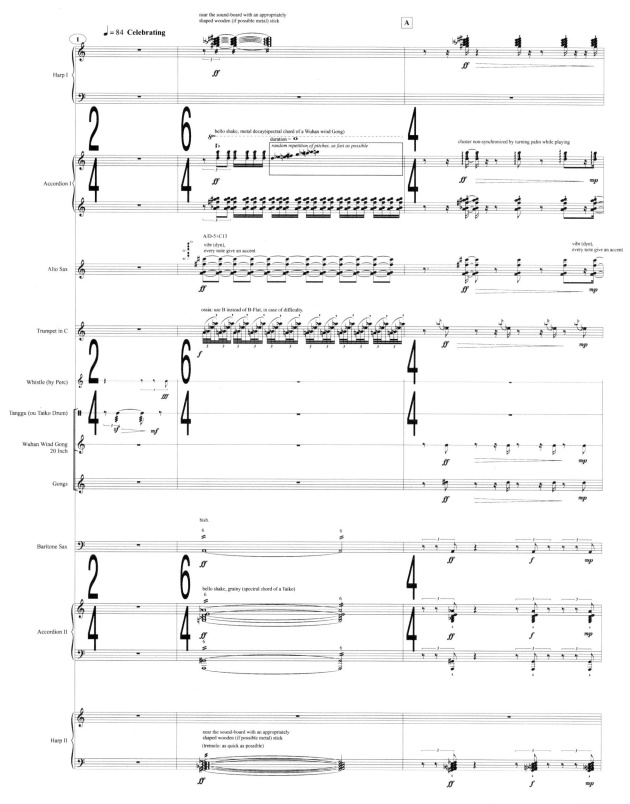

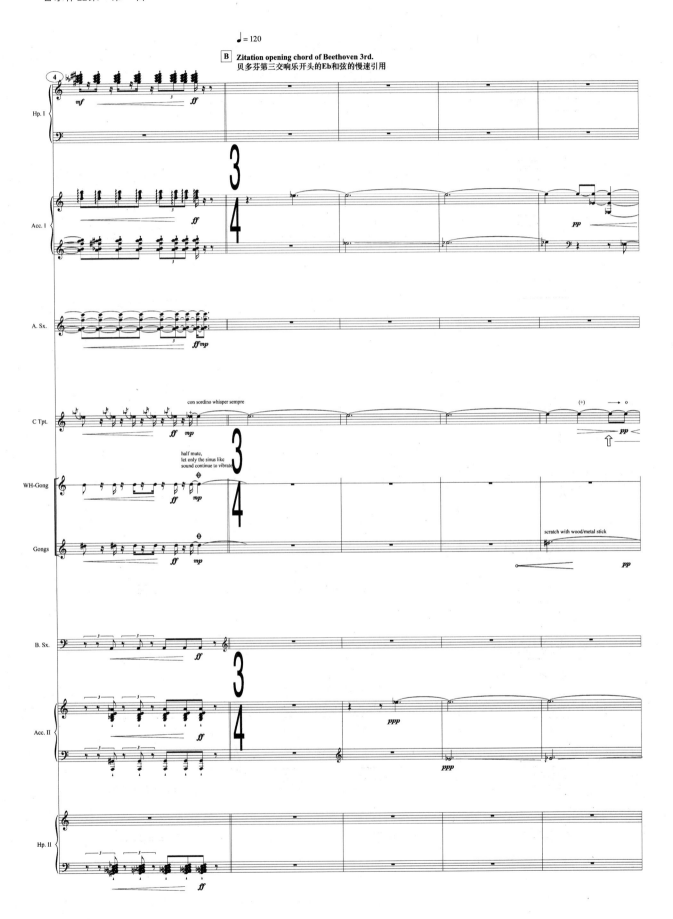

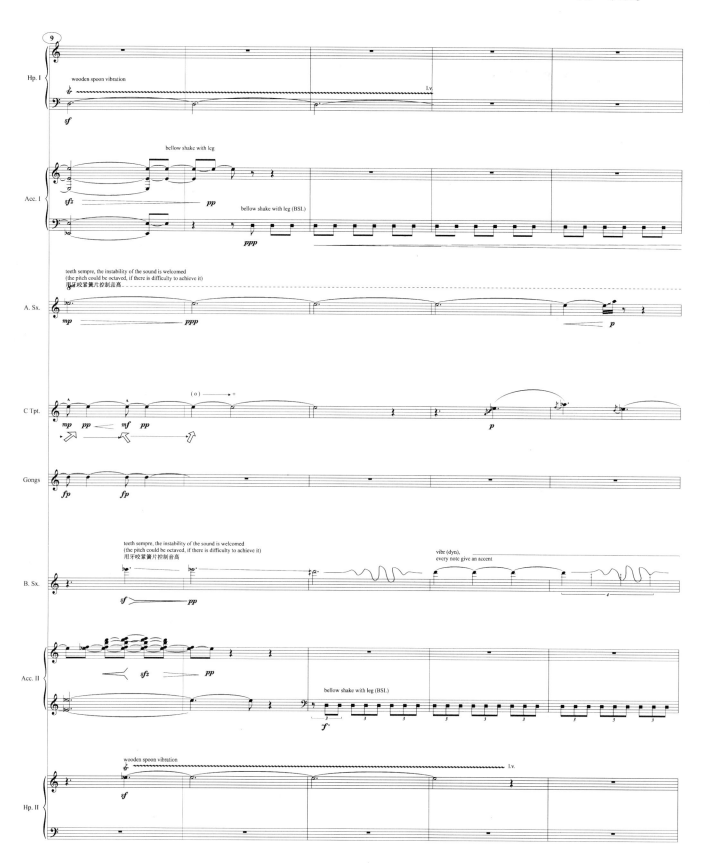

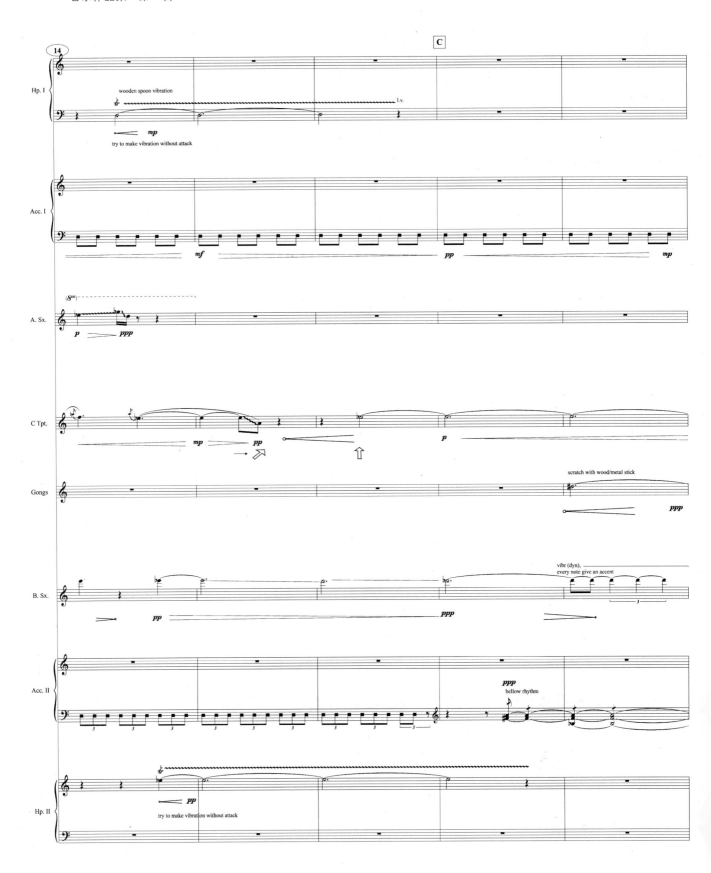

对称－非完美

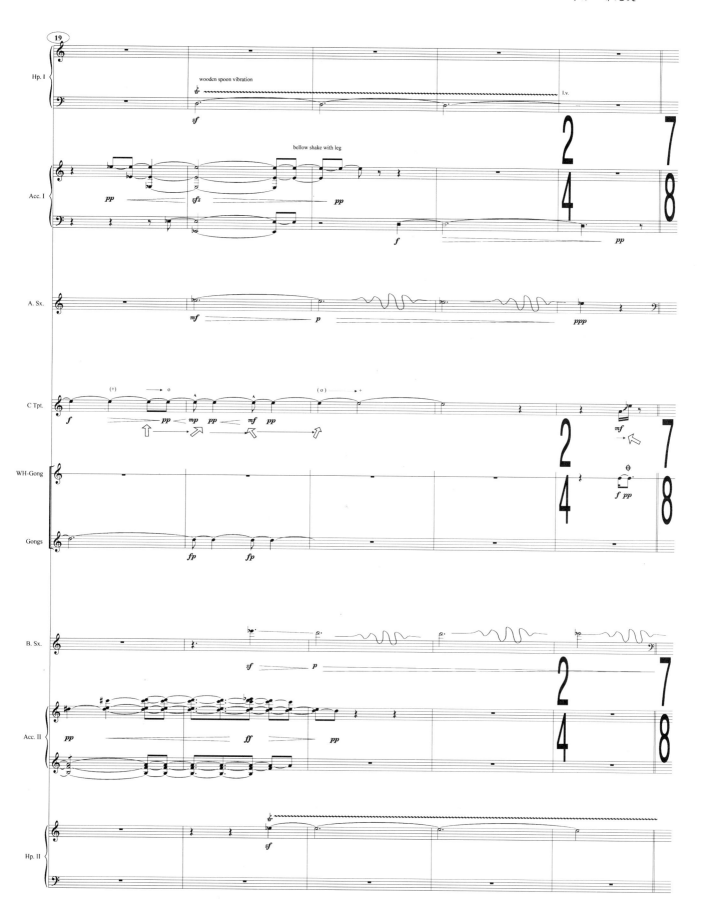

管乐作品集　第一辑

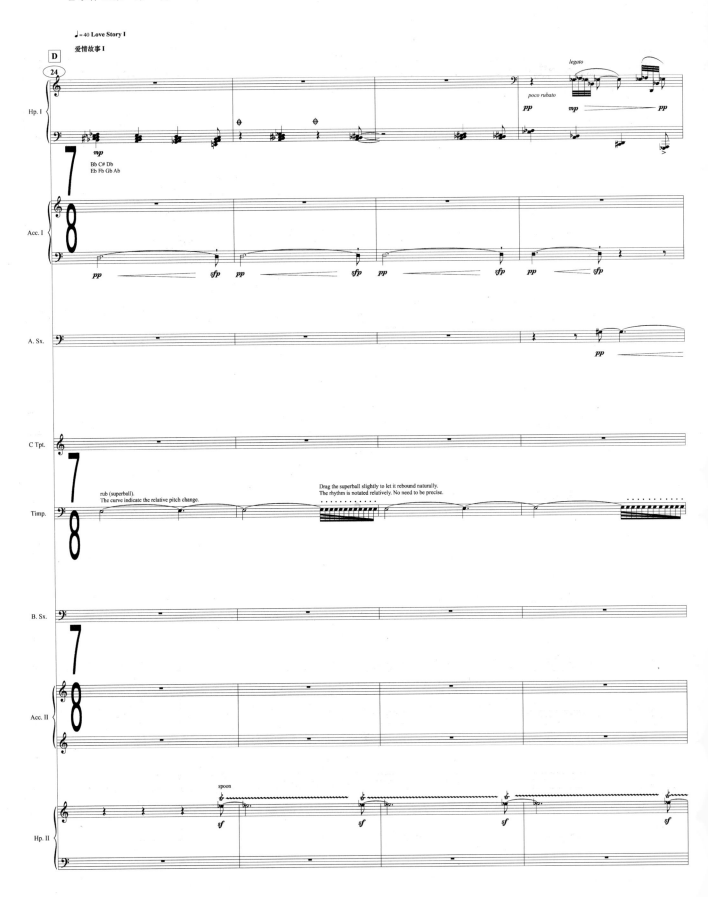

82

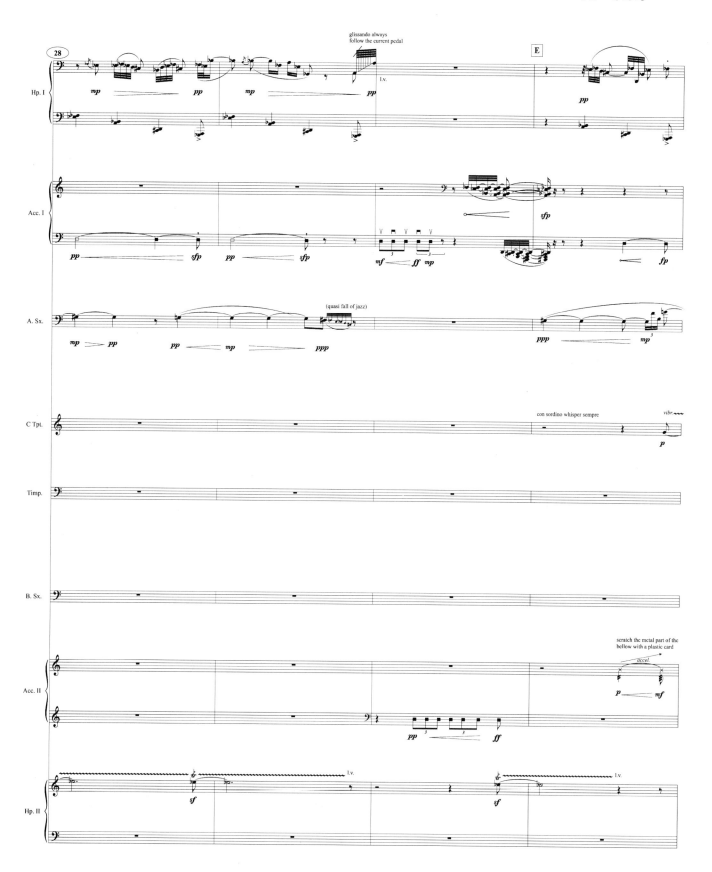

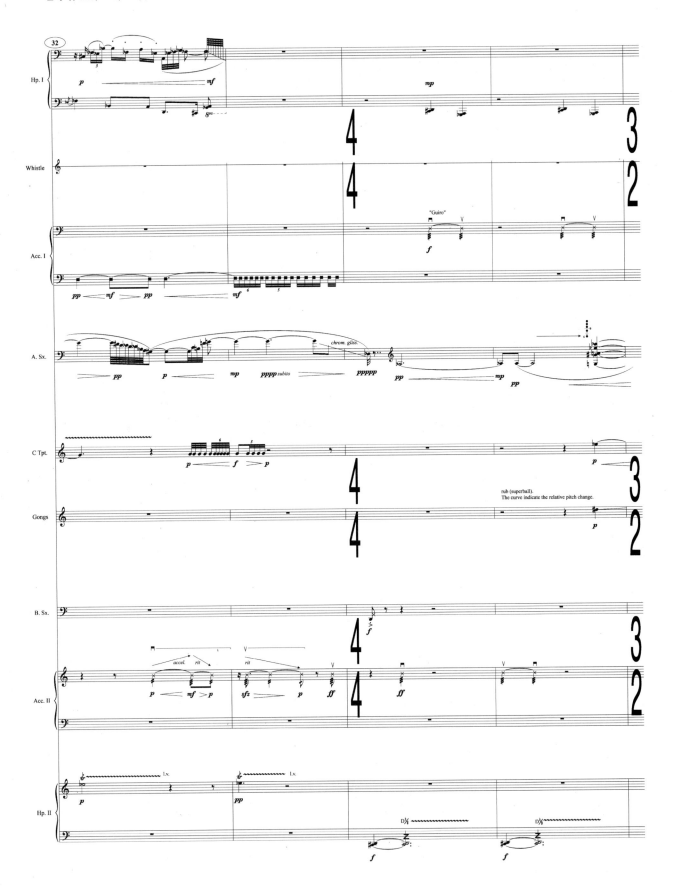

对称-非完美

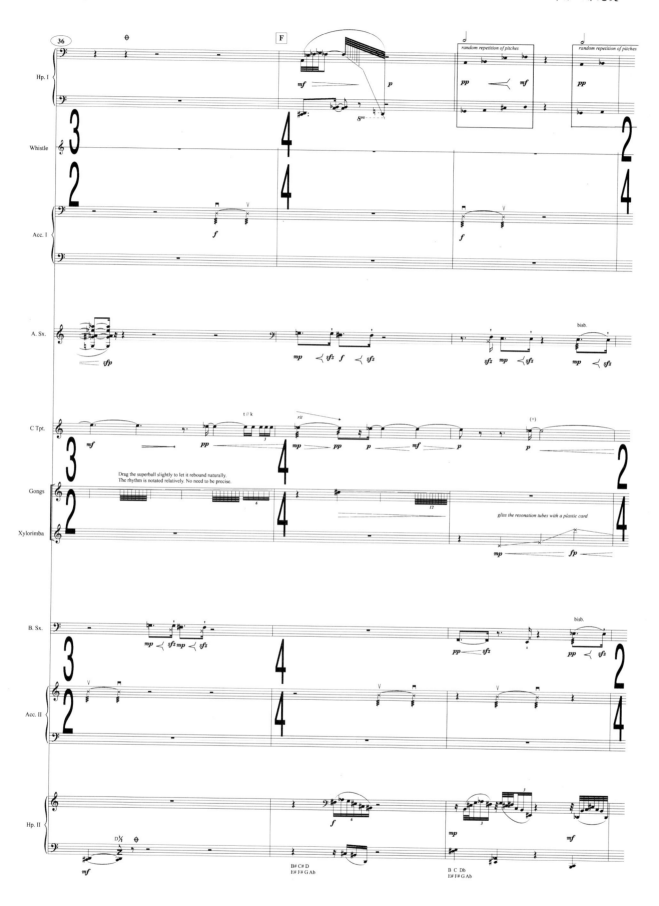

85

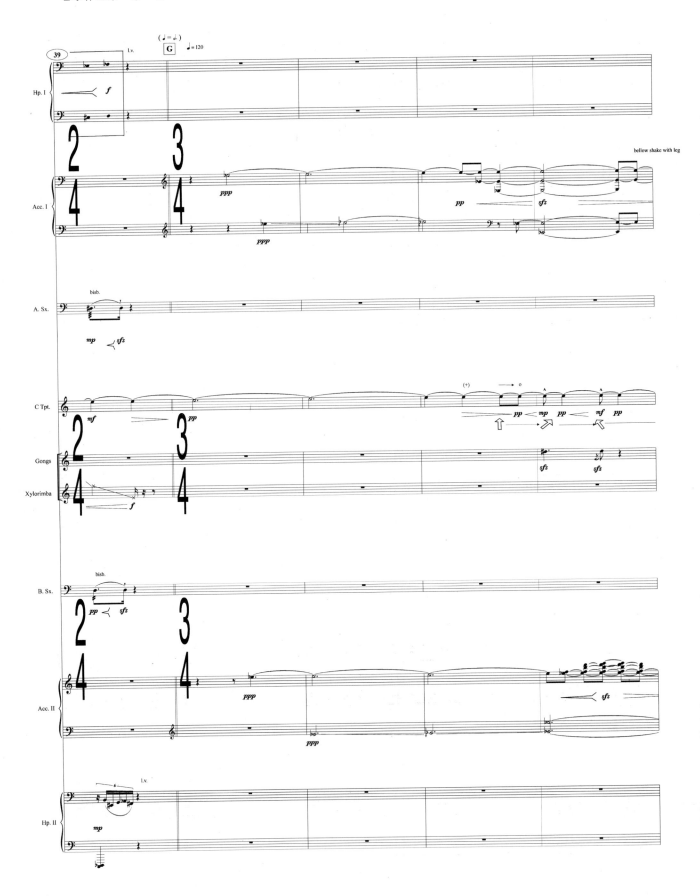

对称－非完美

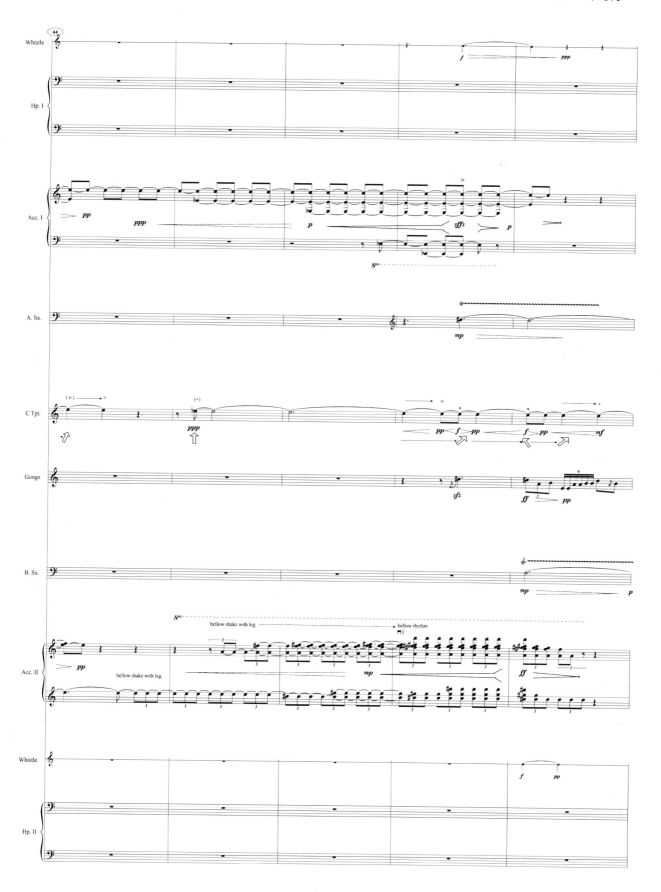

87

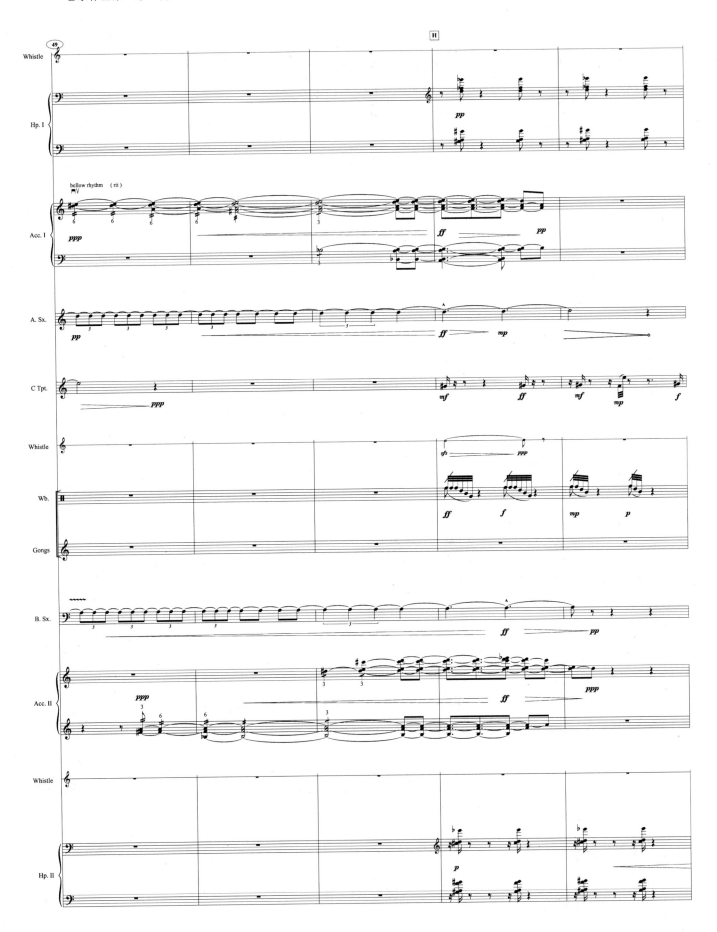

对称－非完美

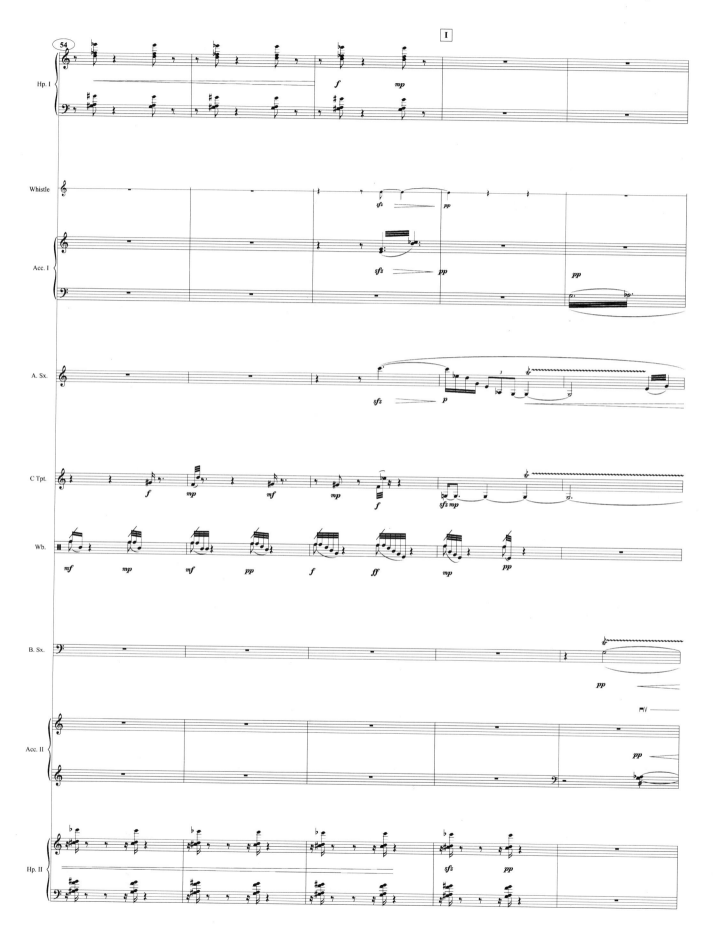

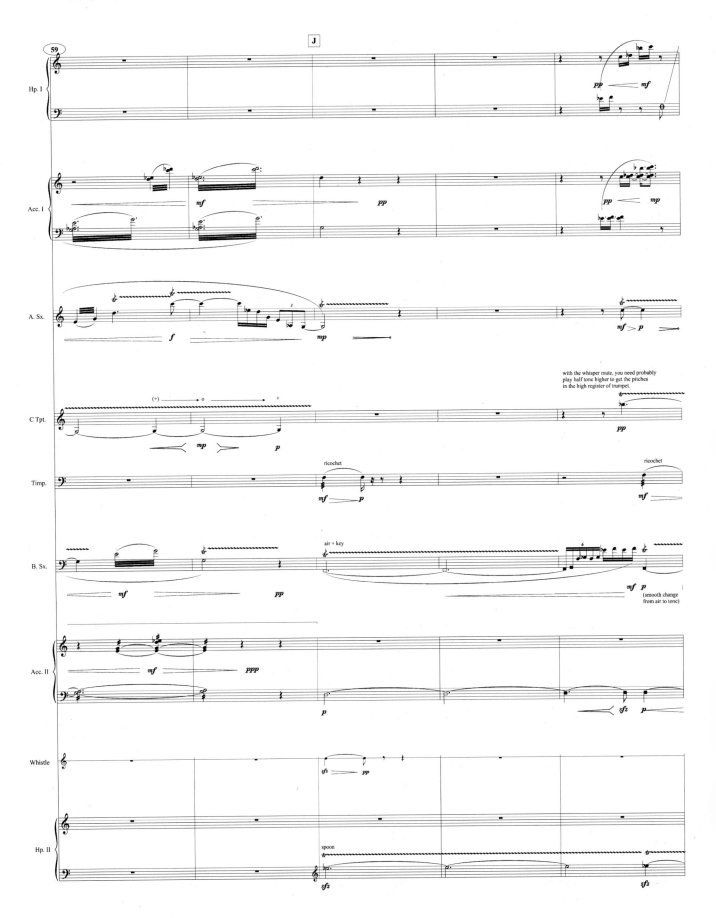

对称－非完美

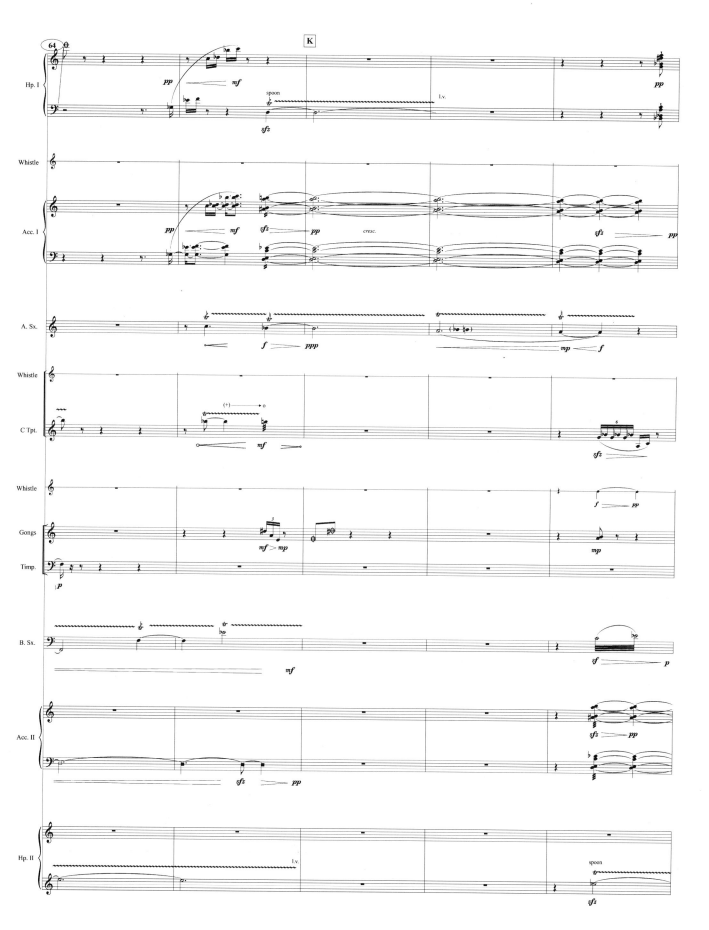

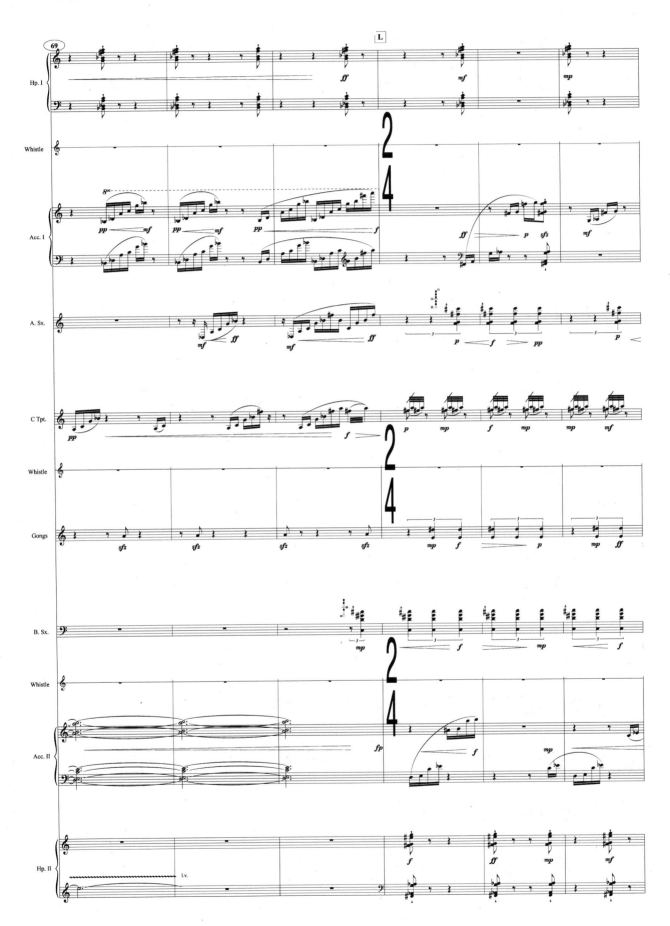

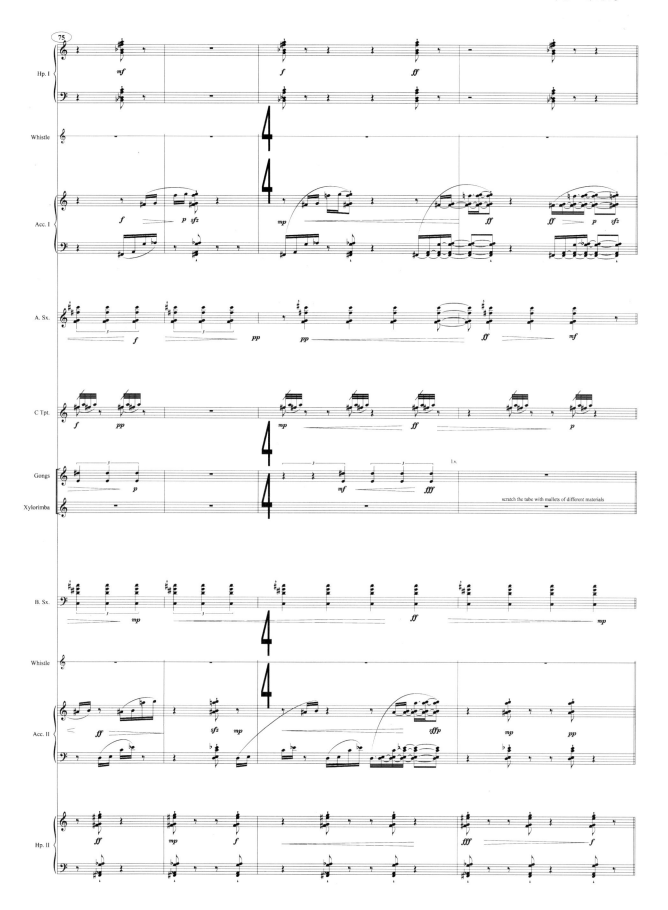
对称－非完美

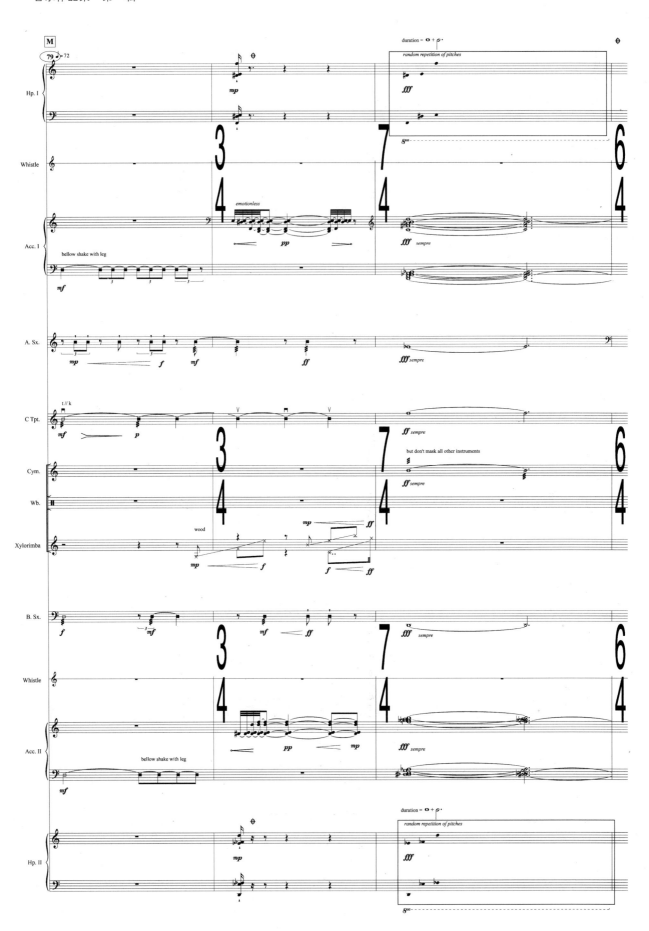

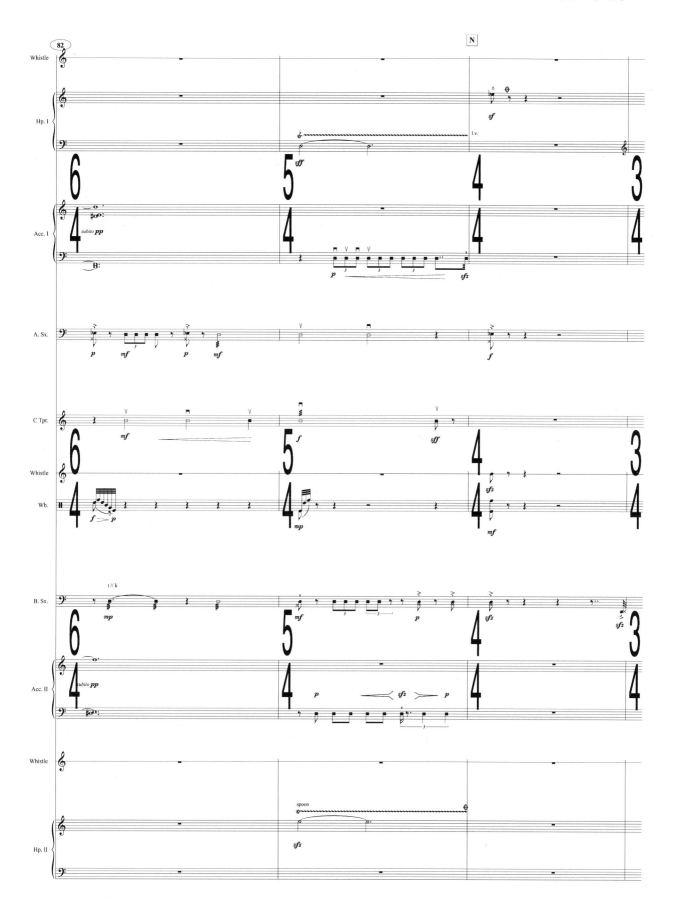

对称－非完美

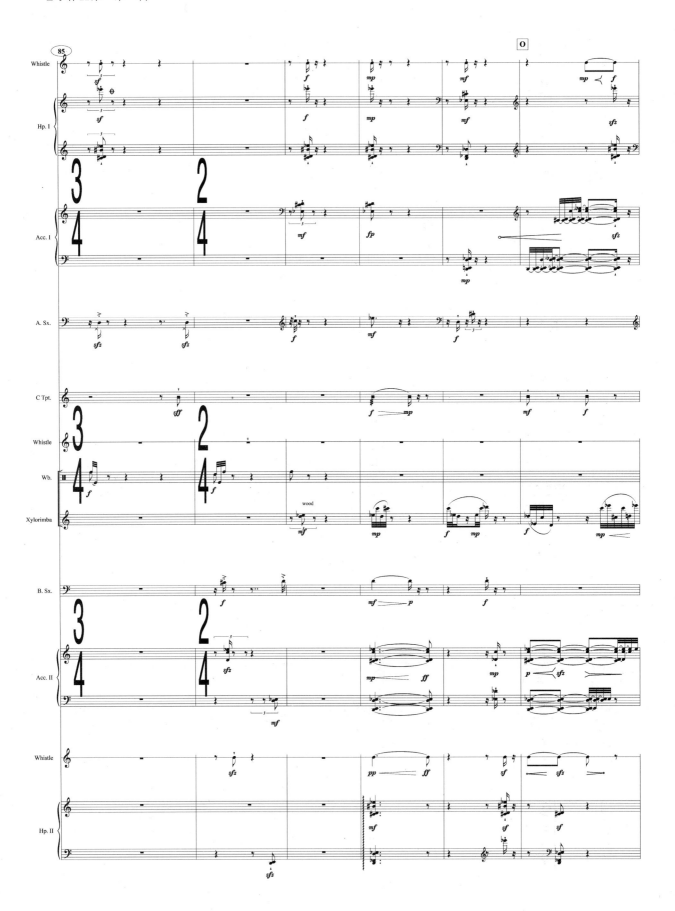

对称－非完美

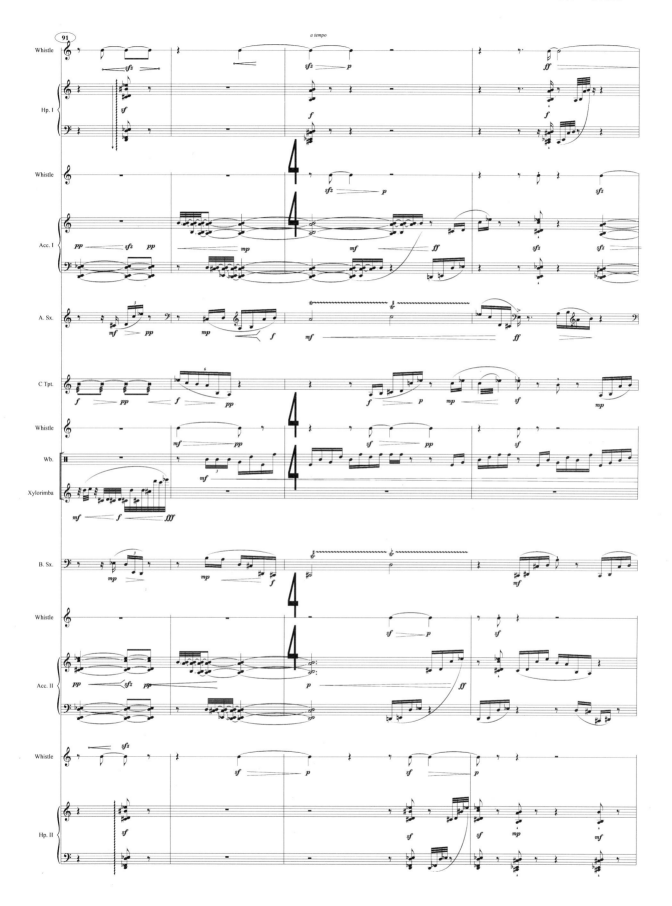

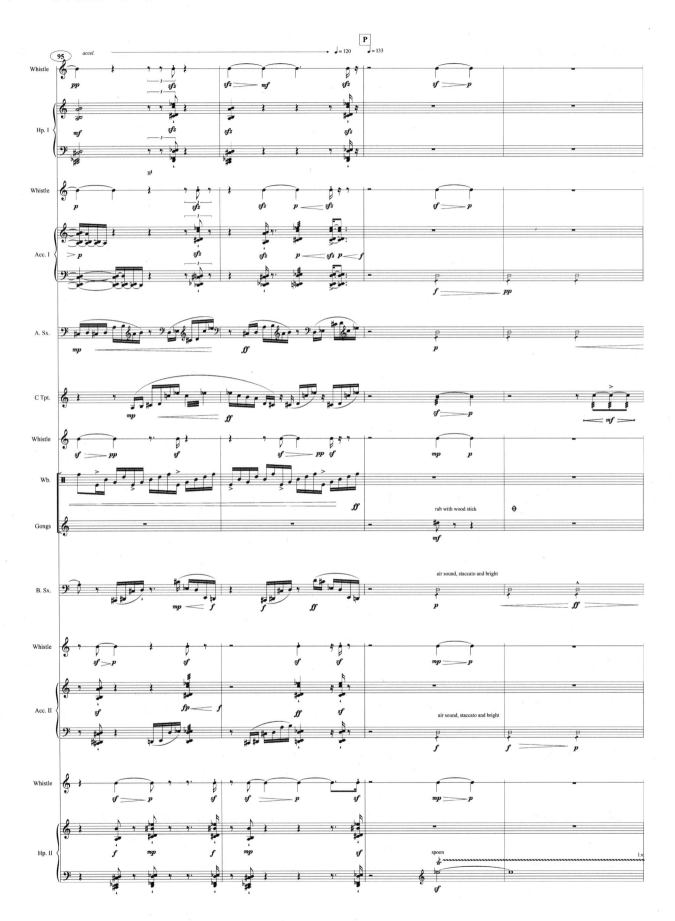

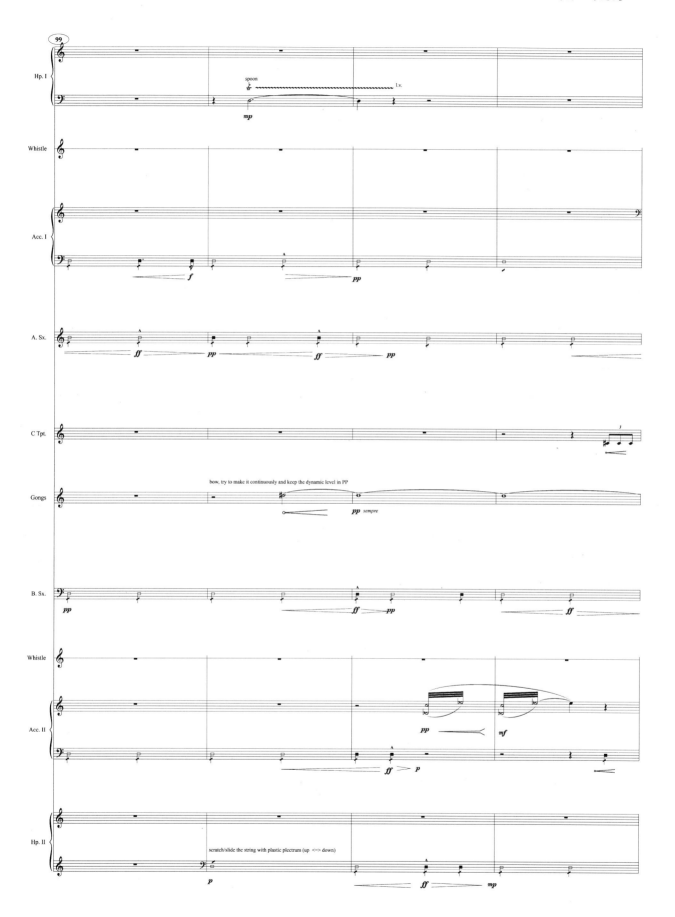

对称 – 非完美

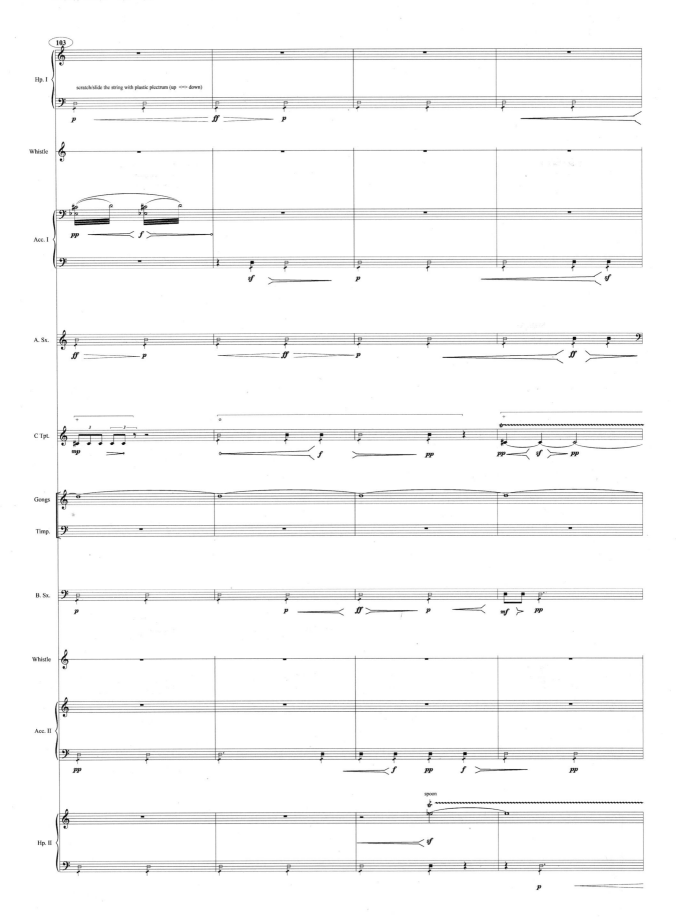

对称－非完美

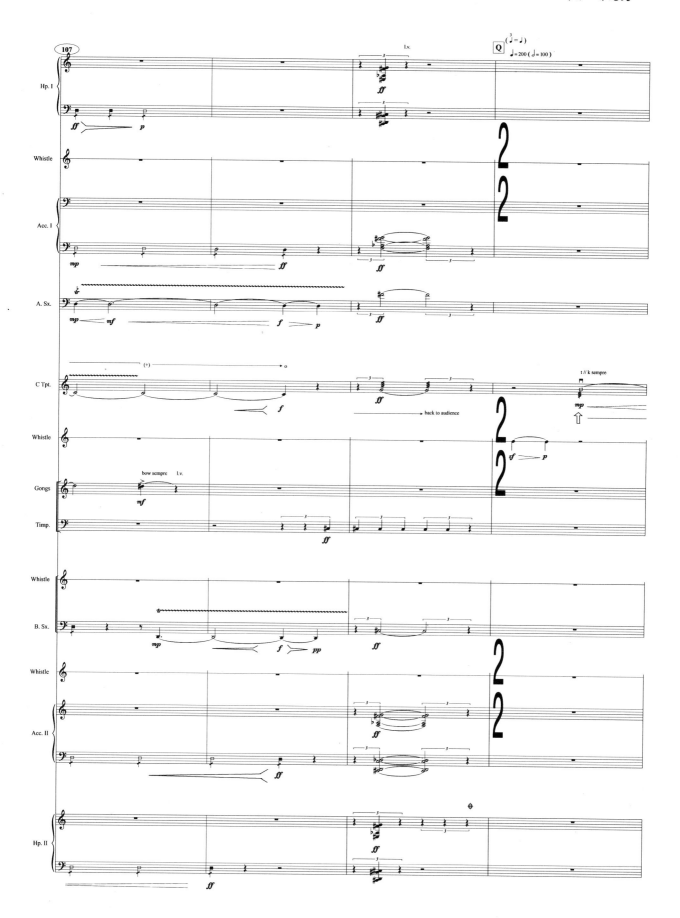

101

管乐作品集 第一辑

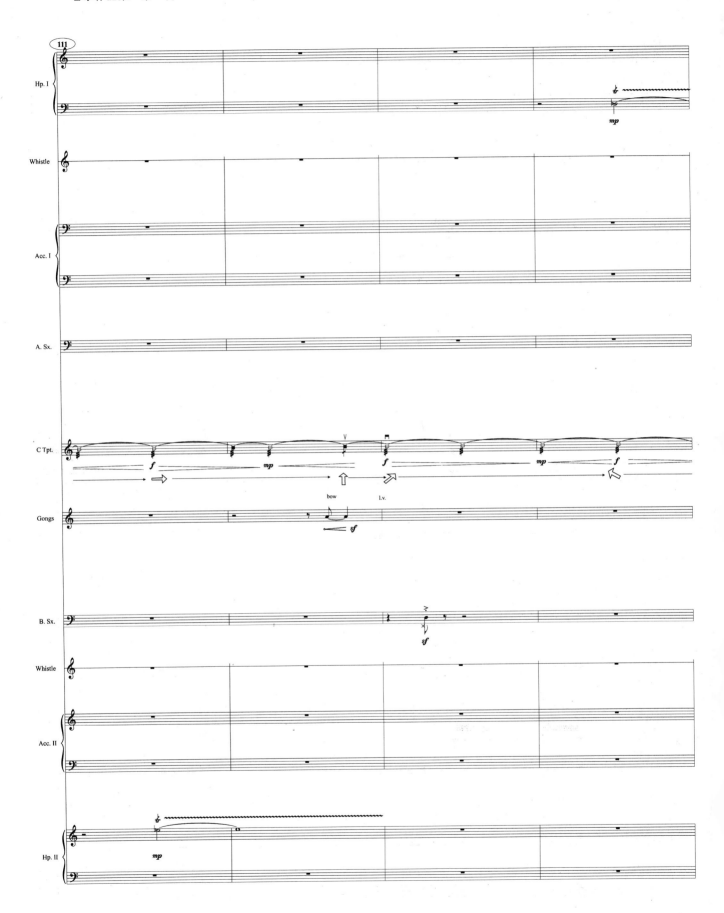

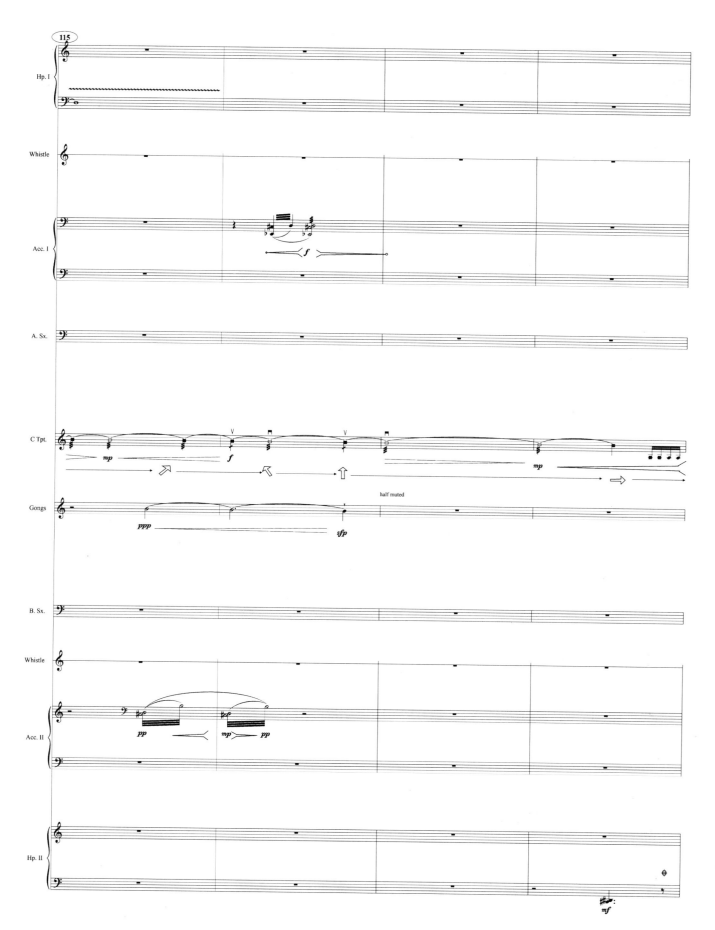

对称－非完美

管乐作品集 第一辑

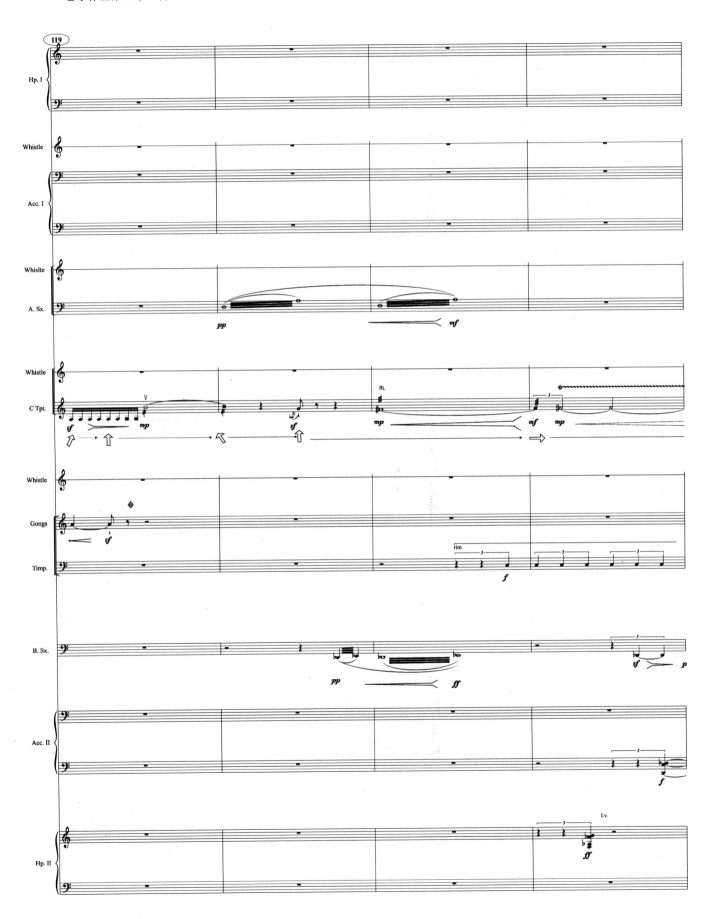

104

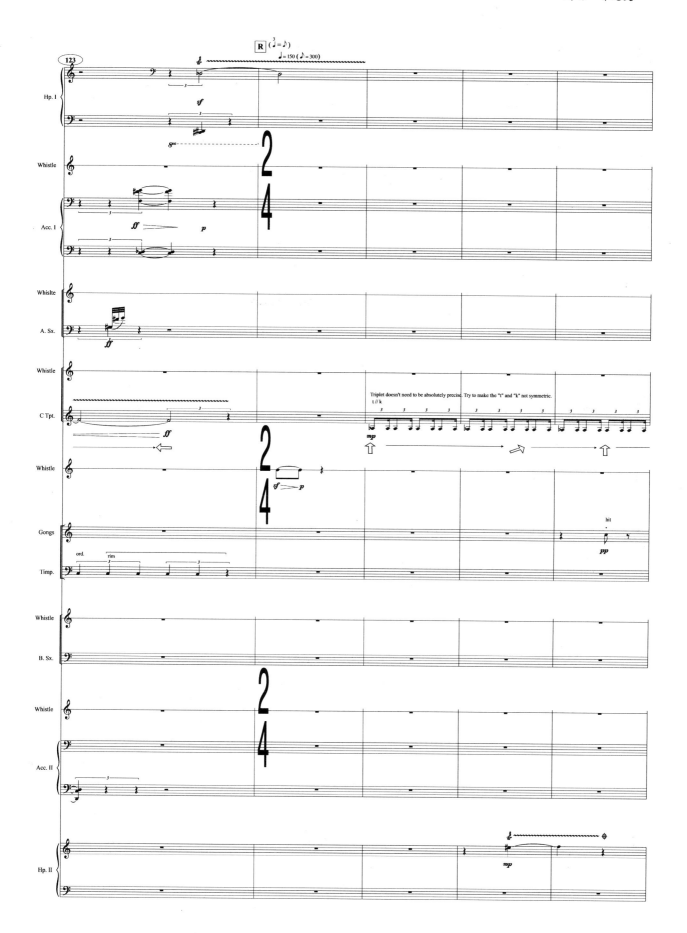

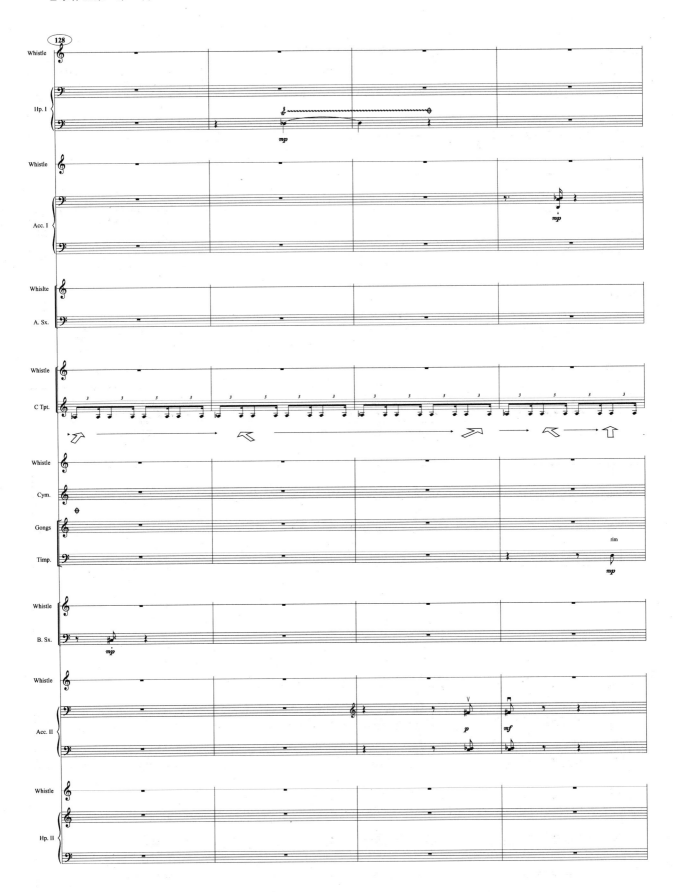

对称－非完美

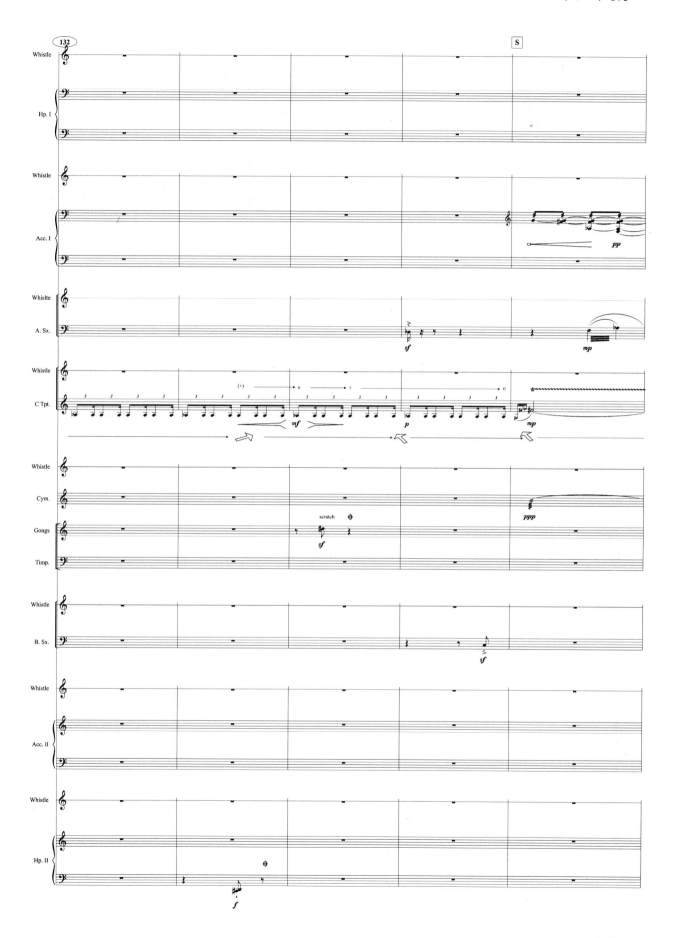

107

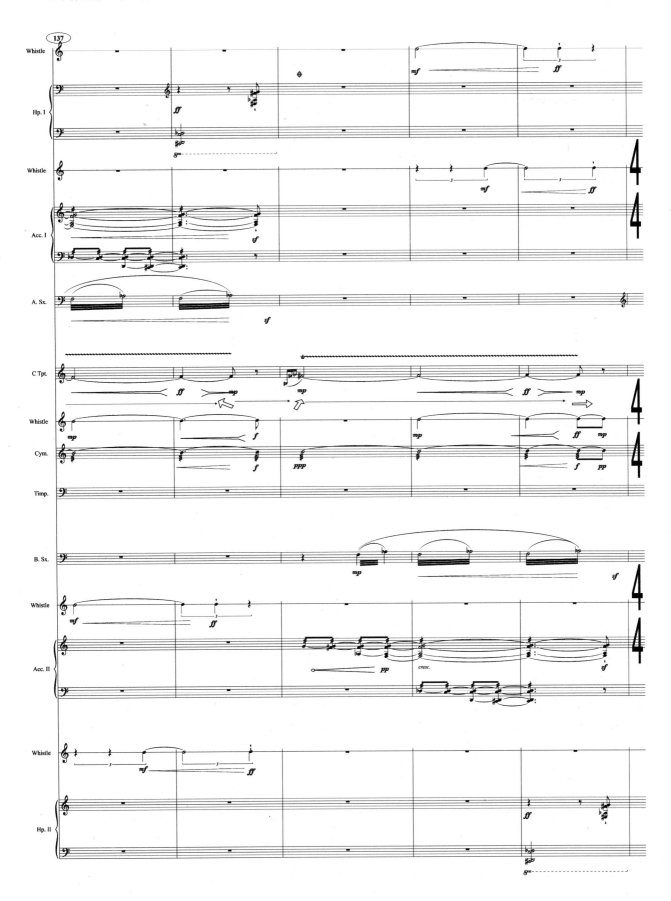

对称－非完美

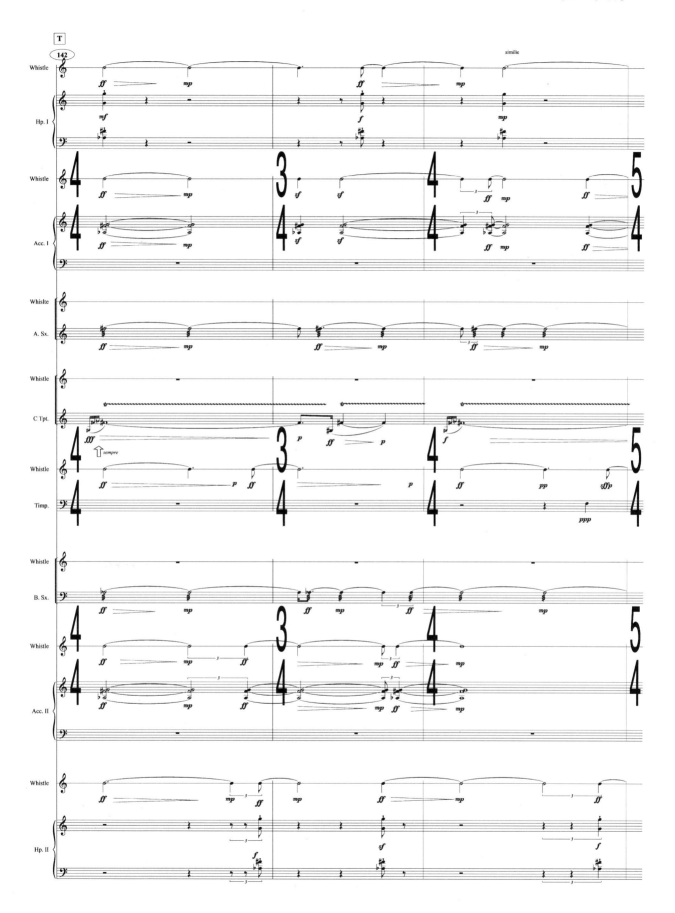

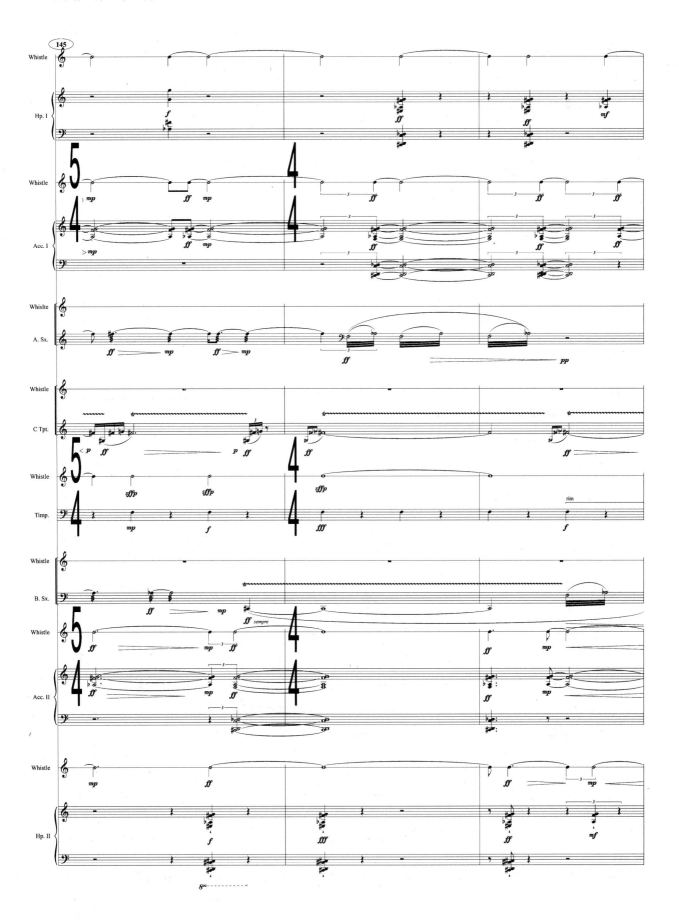

对称－非完美

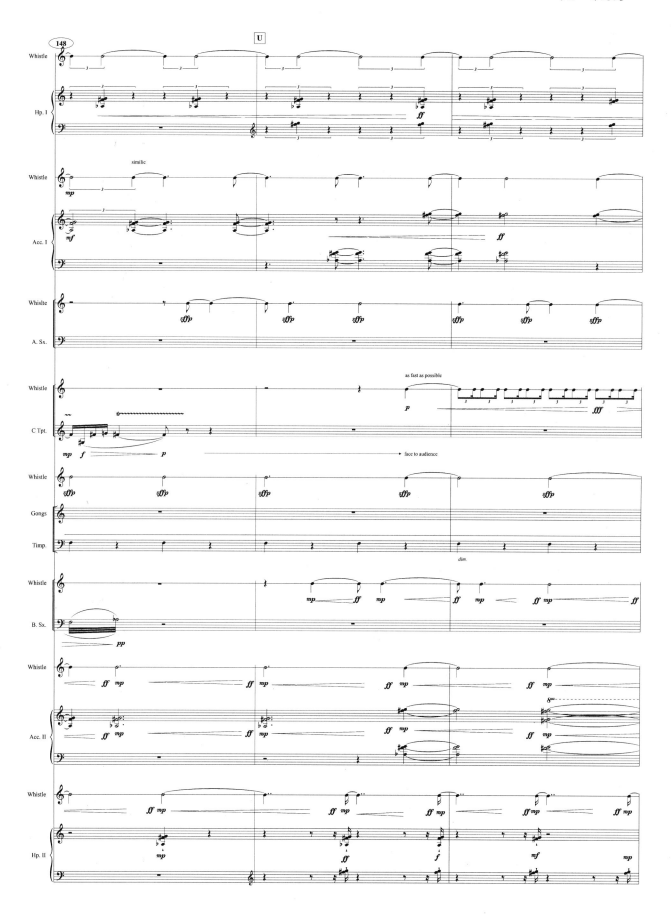

111

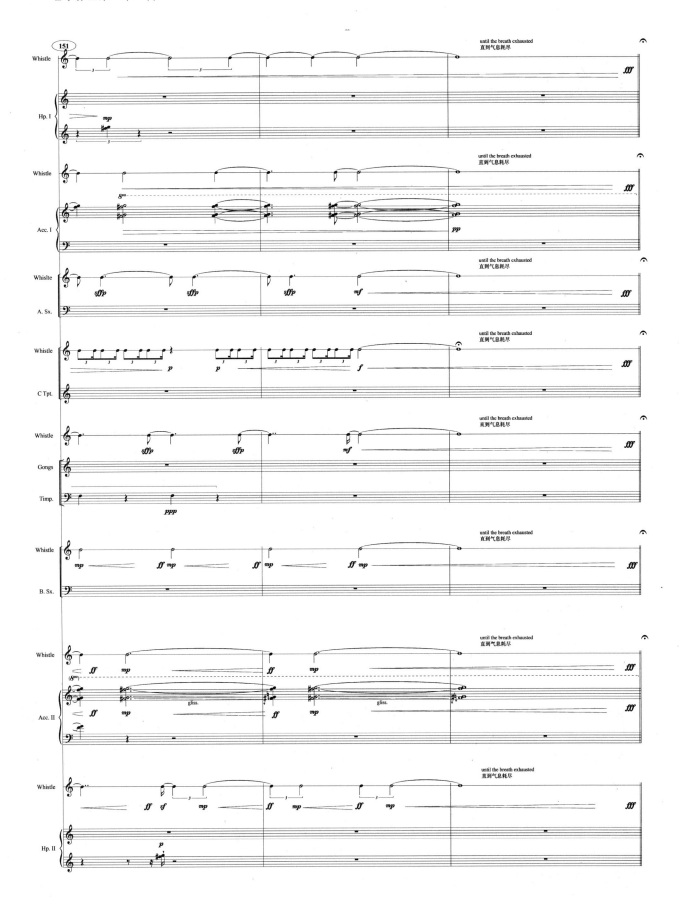

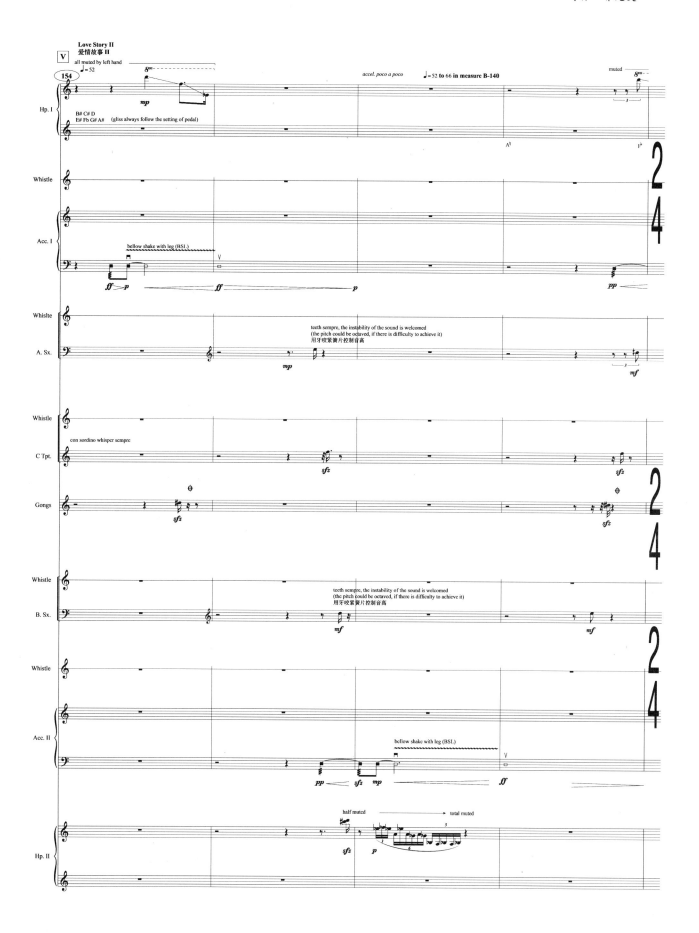

管乐作品集　第一辑

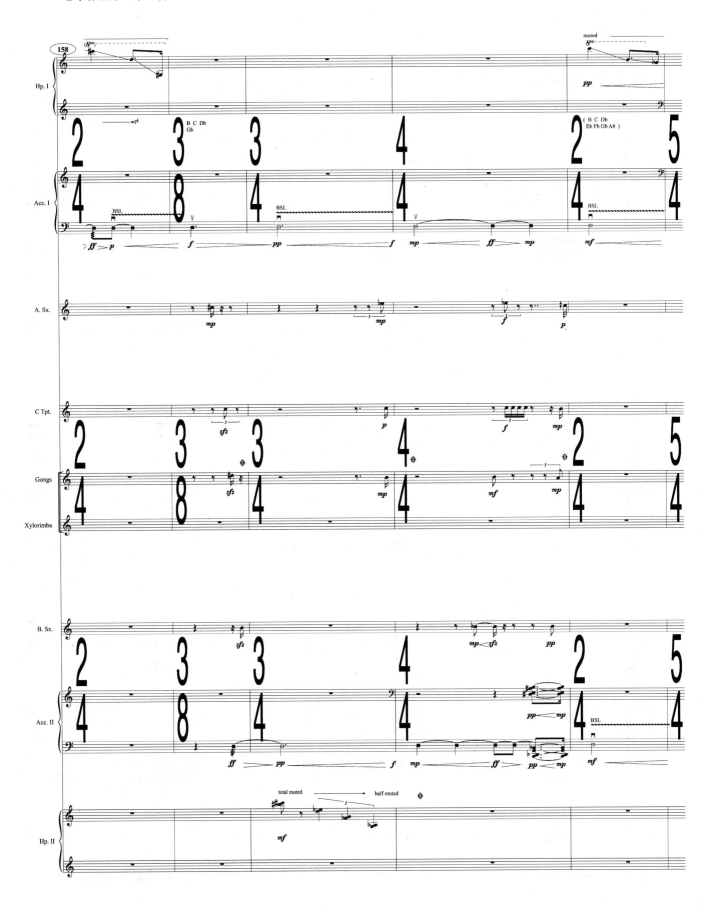

114

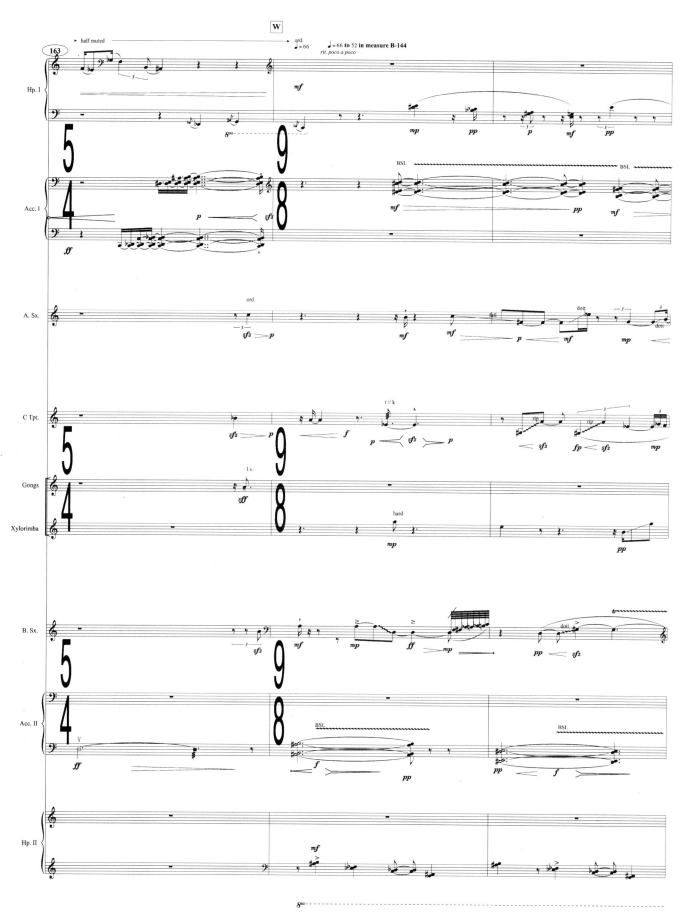

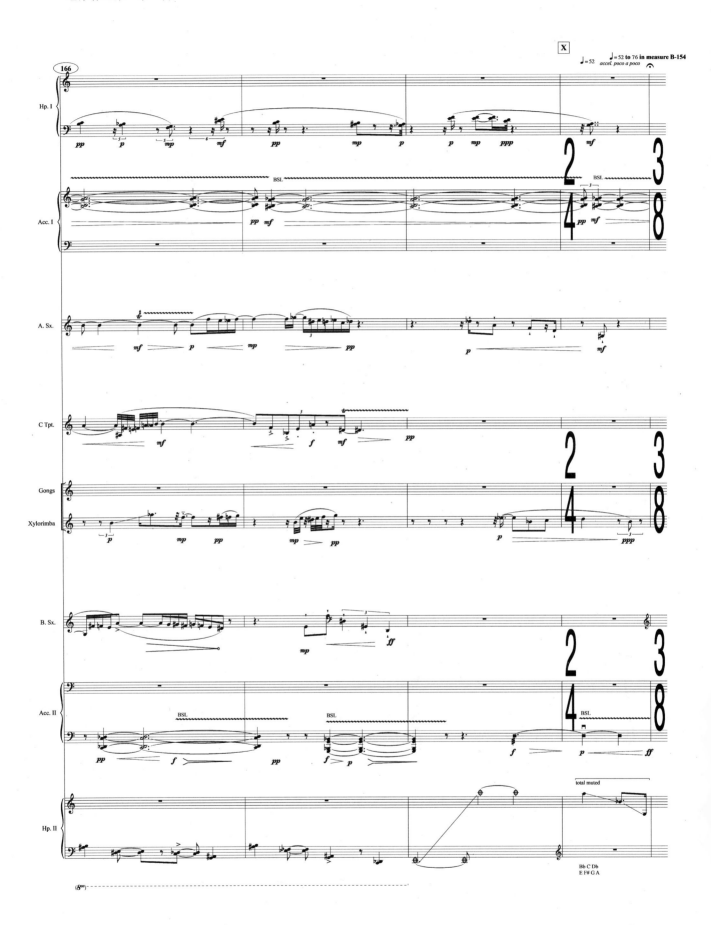

对称－非完美

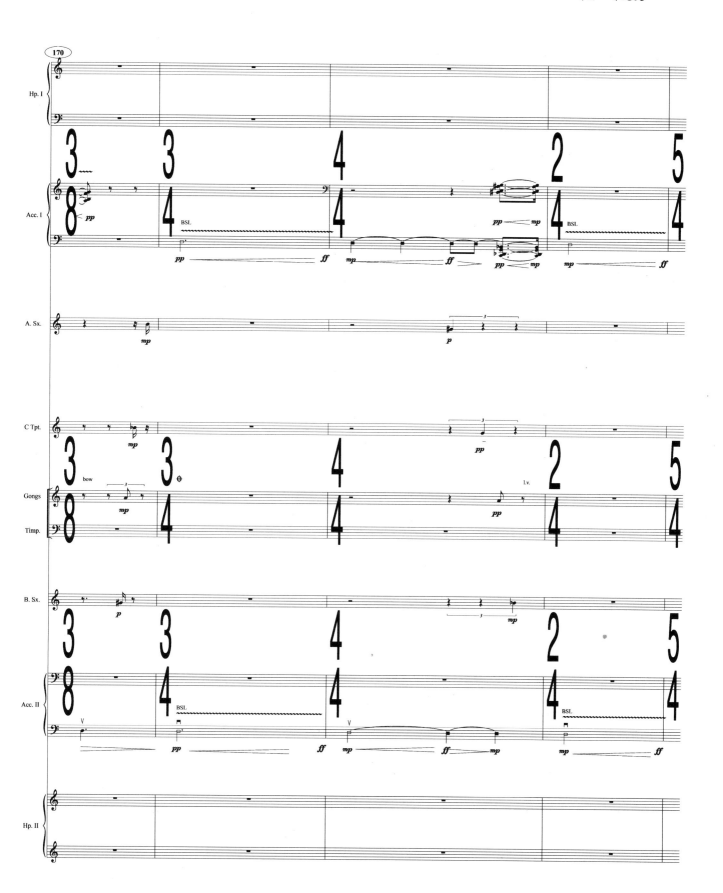

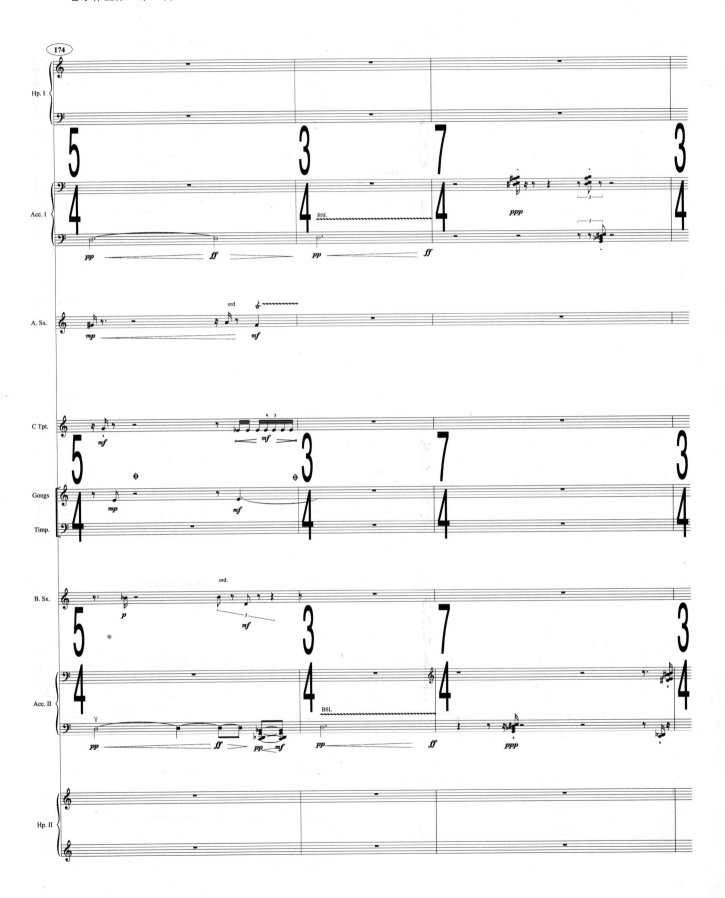

对称－非完美

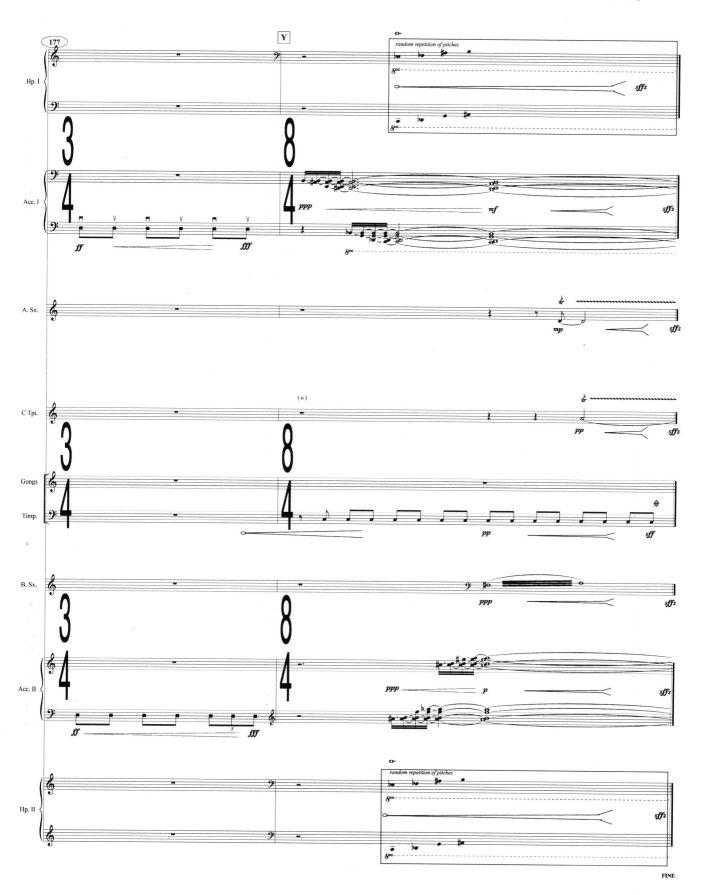

FINE

刘家麟

LIU Jialin

豪 ‖ 毫（HÁO）

Porc-épic / Milli / Héroïque / Pinceau Calligraphie

为室内乐团而作

pour ensemble

巴黎国立高等音乐暨舞蹈学院项目
法国广播电台Festival Présences音乐节

Projet au CNSMDP - Festival Présences

5' 10"

2022年2月5日

创作灵感

豪猪是作曲者最喜欢的动物。

在许慎于公元 100—121 年所著的《说文解字》中，将"豪"字释为："豪，豕鬣，如笔管者，能激毫射人故也。"（兽部第五十一卷）中国古人认为豪猪是无畏的，因为它锋利的棘刺可以射向敌人。后随着中国漫长的历史发展，"豪"这个字逐渐沿着两条路径，引申出了许多含义。

第一条引申路径，从豪猪的勇敢和顽强开始，指向像豪猪一样的英雄和杰出的人。"豪"这个字逐渐演变成为一个形容词，意思是"巨大的"或"强大的"。如"豪歌"，意为放声高歌；又如"豪竹"，字面意思是巨大的竹制管乐器，用于描述雄伟的音乐。

第二条引申路径，豪猪的尖锐棘刺为体毛演化而来，"豪"作"细毛"解时，通"毫"，相当于英法等一些西方语言中的前缀 milli-。中国书法中使用的毛笔是由动物的长而尖细的毛所制成的，因而"毫"这个字也被用作"毛笔"的同义词。如我们用"挥毫"一词来描述写字作画的运笔之姿。

"豪"与"毫"的文字含义及其引申的路径启发了作曲者：一种动物的名字演变成了两种相反的含义——极宏大和极细小。

"豪"与"毫"字所产生的灵感，激发作曲者完成了本作品的声音构思：从毛笔在纸上书写时产生的声音派生出两种各自独立甚至是相反的音乐形式。

书法一直是作曲者的一个重要灵感来源。在本作品中，作曲者继续发展自动乐器算法的（书法）图形控制，以期更好地将书法的手势和笔触"转写"到音乐领域。

乐器列表

- 低音长笛
- 次中音萨克斯管
- 低音单簧管
- 手风琴
- 小提琴
- 大提琴

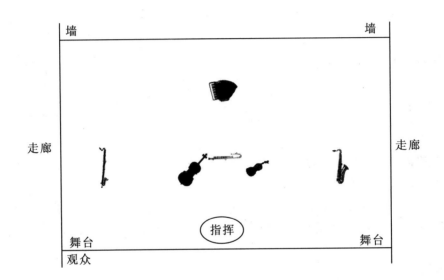

演奏说明

1. 记谱

 曲谱以 C 调记谱,所有转调乐器都记为真实音高。在分谱中,次中音萨克斯管和低音单簧管记为转调。低音长笛记为真实音高,但注意有八度的 g-clef。

2. 微分谱记谱

 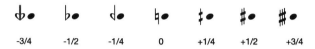

3. 演奏技法

（1）音头

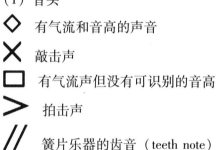

◇ 有气流和音高的声音

✕ 敲击声

□ 有气流声但没有可识别的音高

＞ 拍击声

∥ 簧片乐器的齿音（teeth note）

（2）装饰音

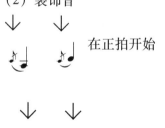

在正拍开始

在正拍前出现

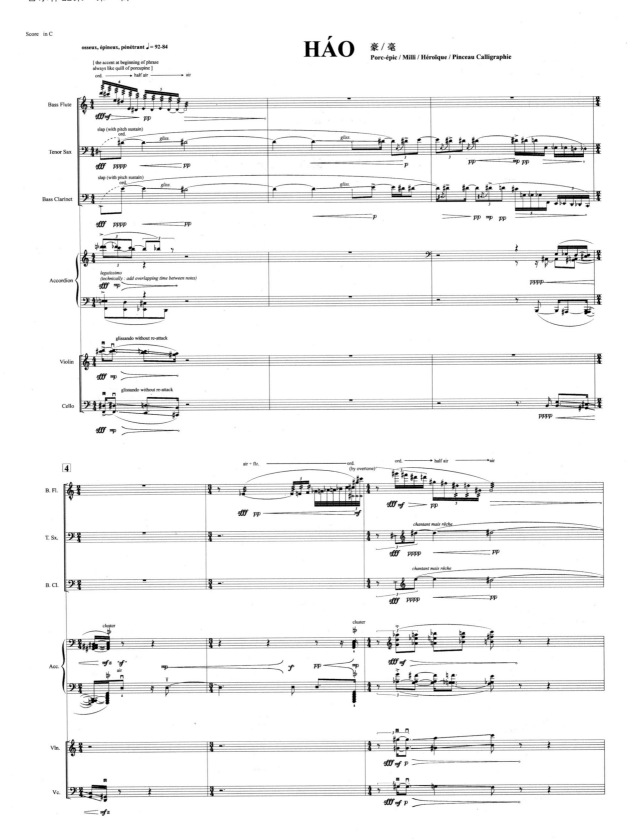

豪‖毫（HÁO）

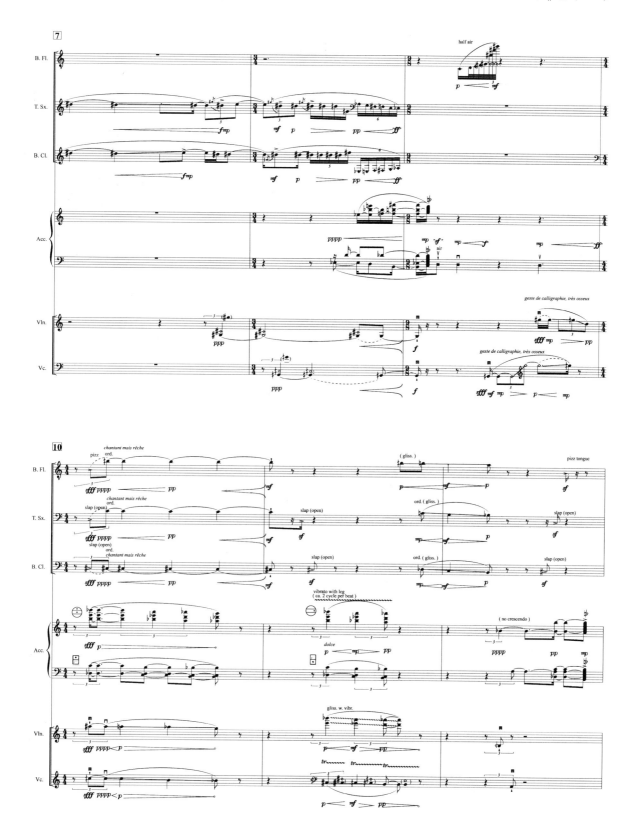

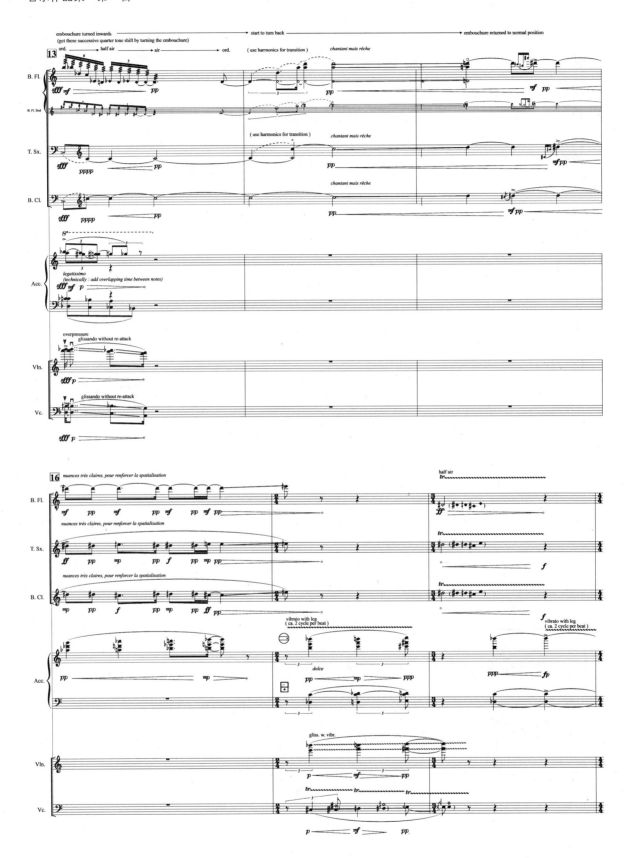

豪‖毫（HÁO）

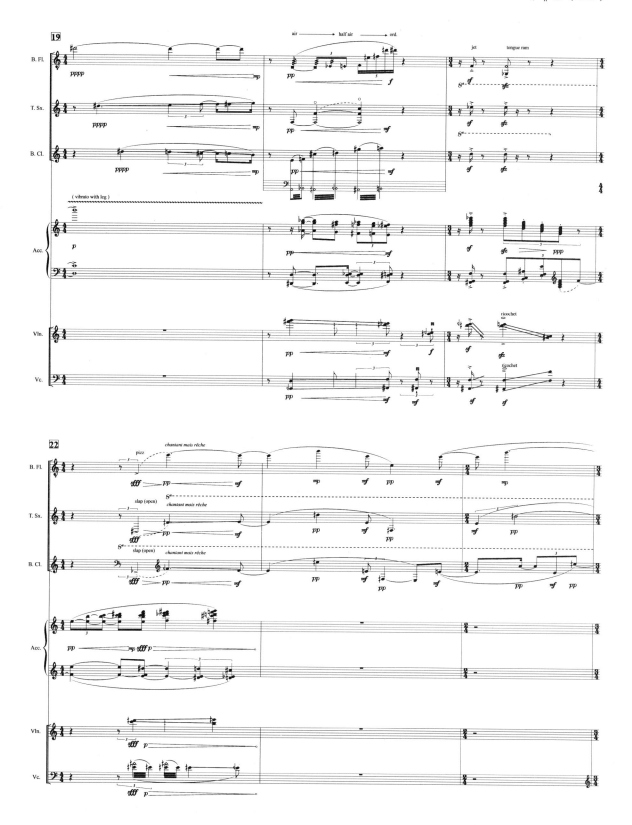

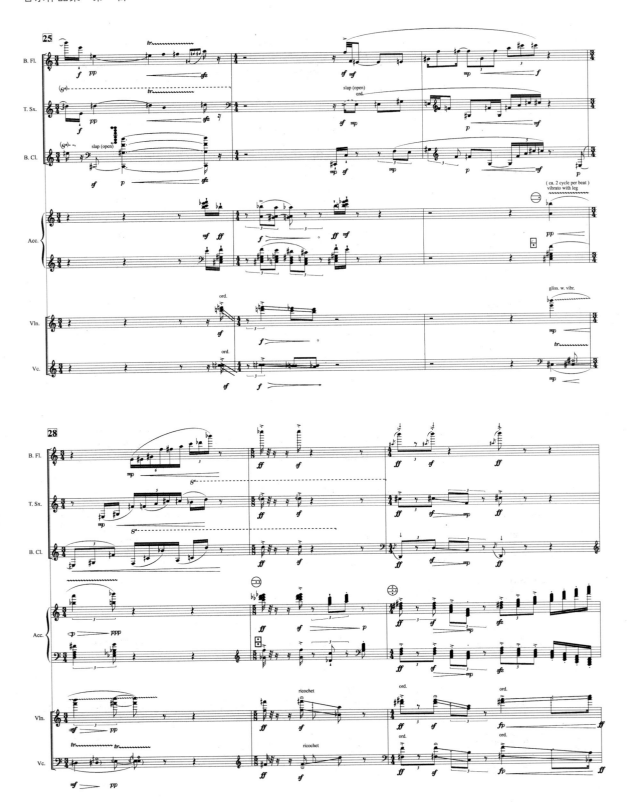

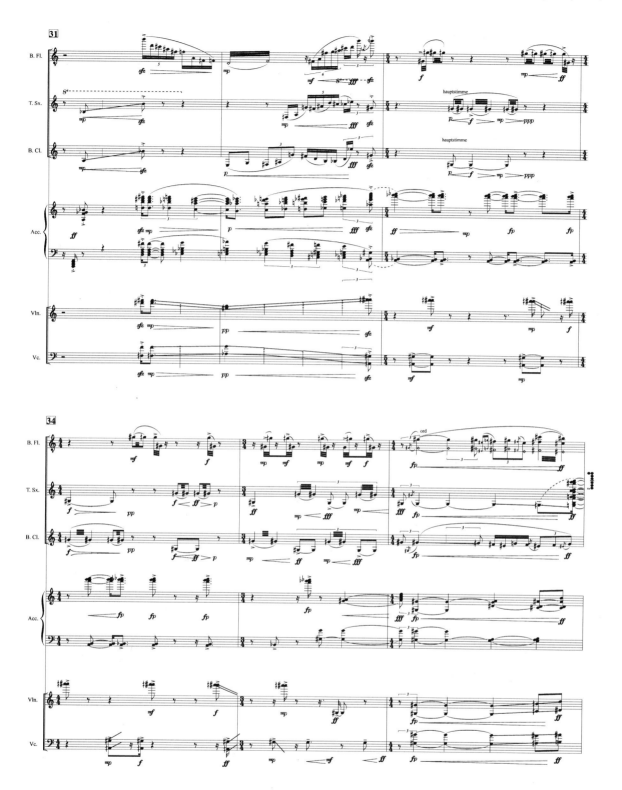

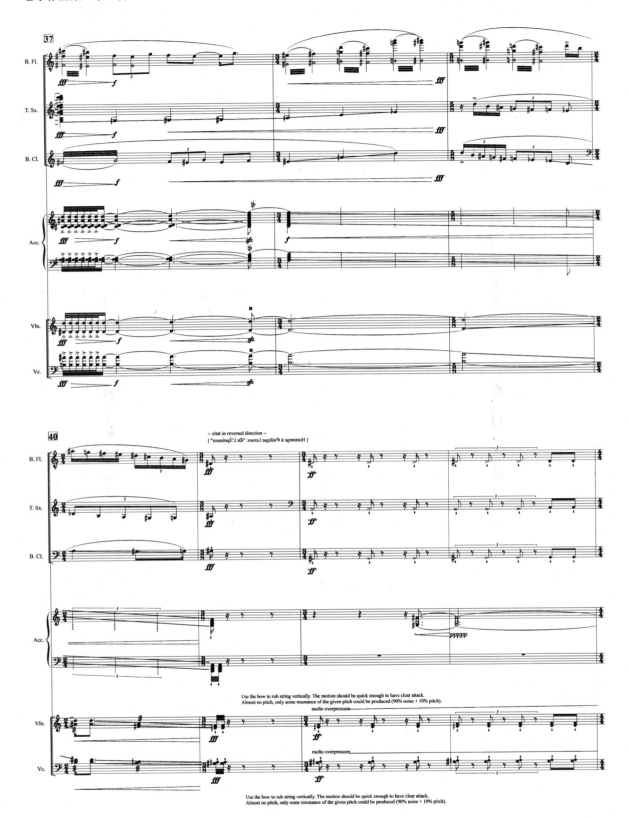

豪‖毫（HÁO）

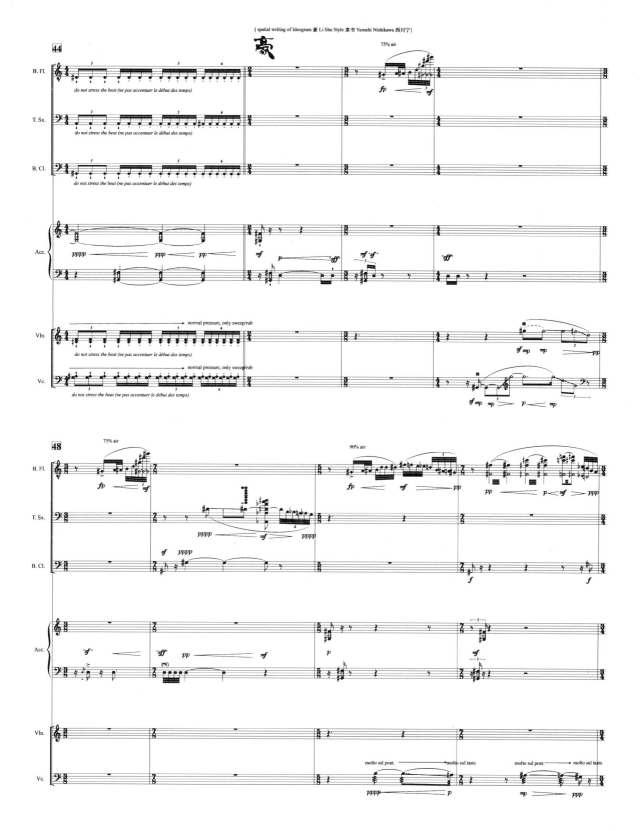

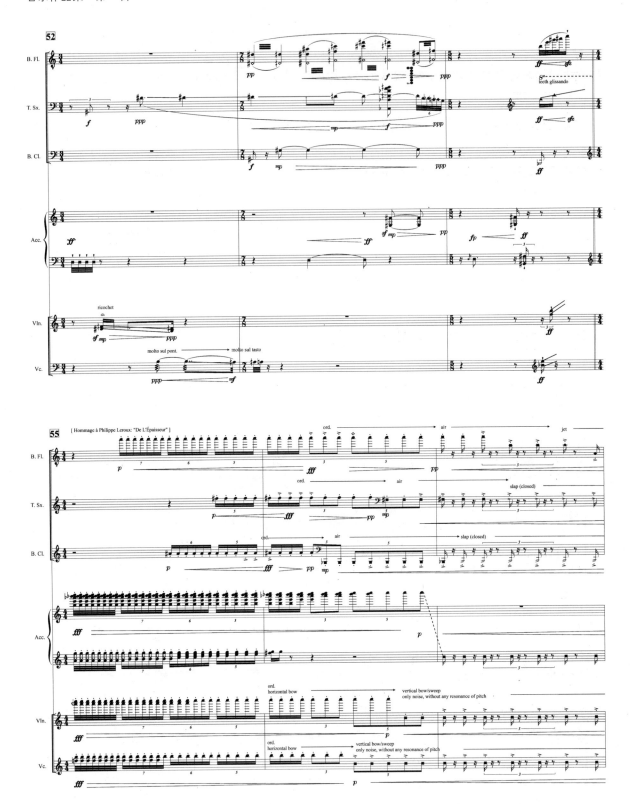

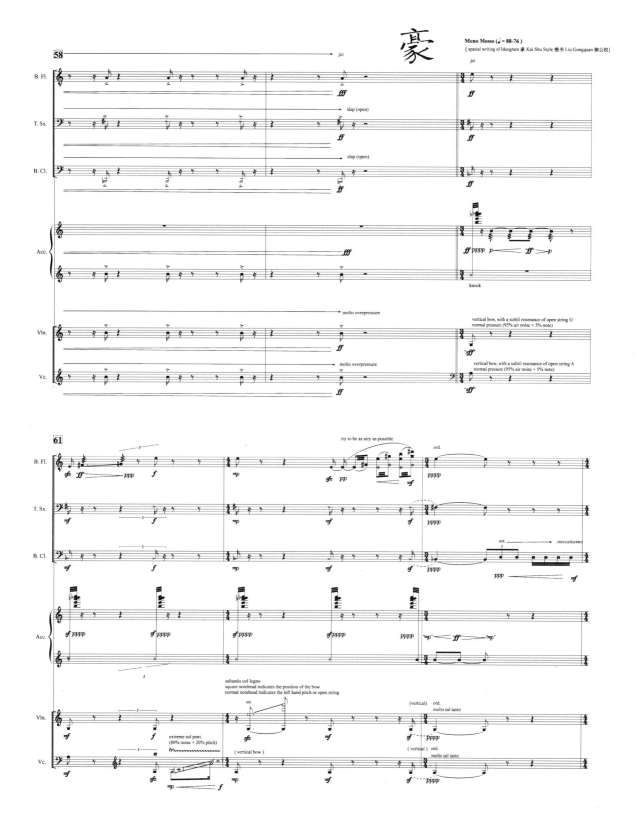

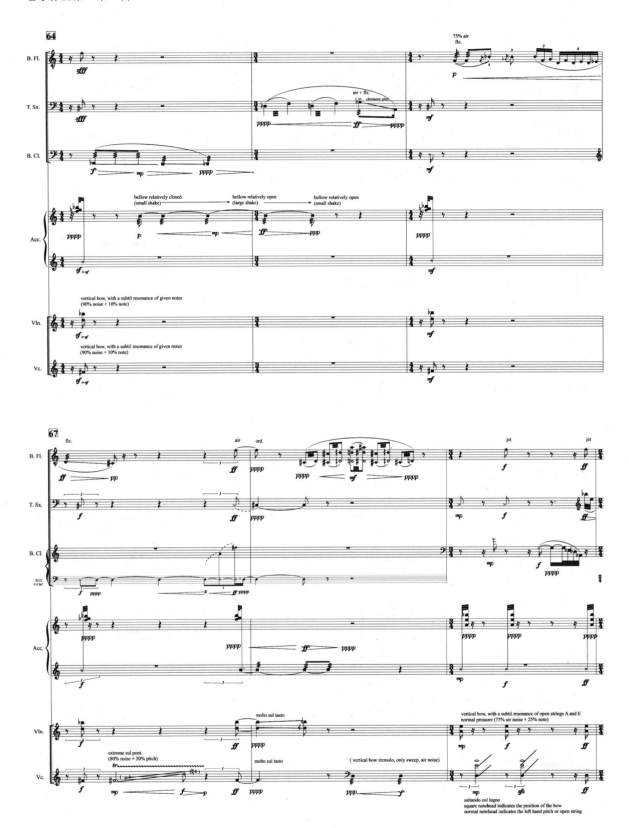

豪 || 毫 (HÁO)

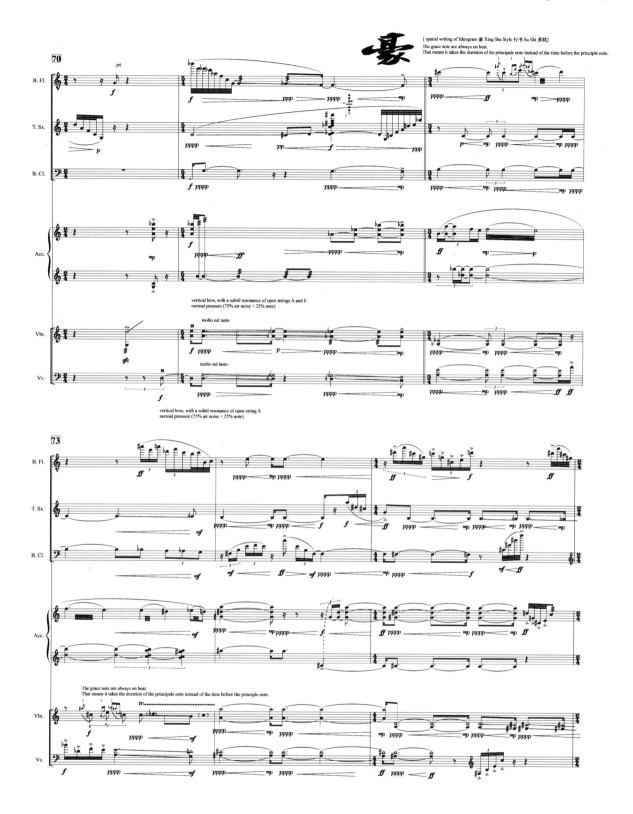

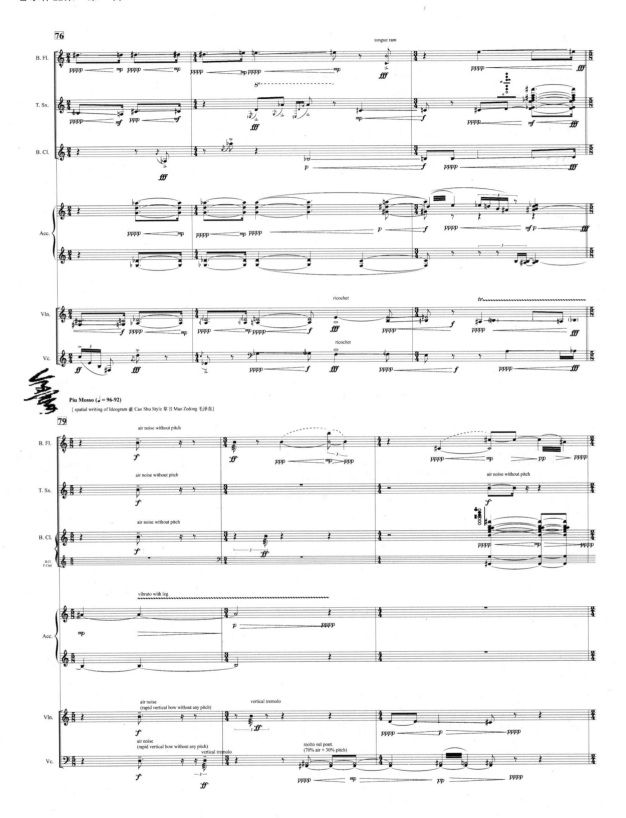

豪‖毫（HÁO）

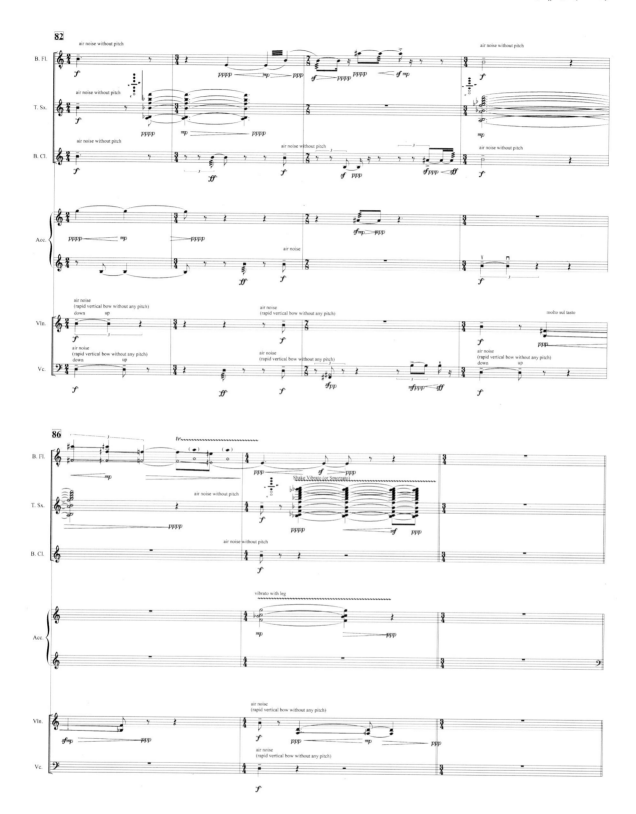

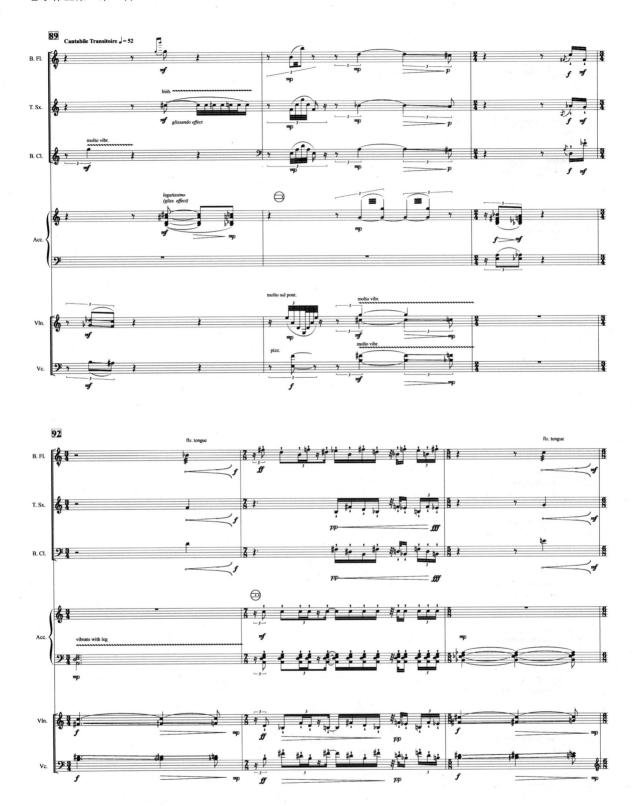

豪‖毫（HÁO）

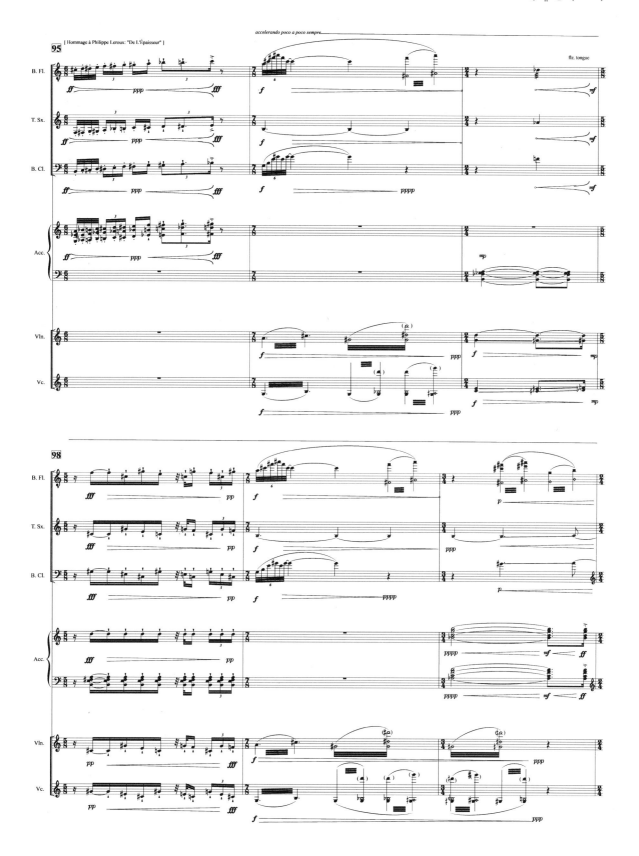

141

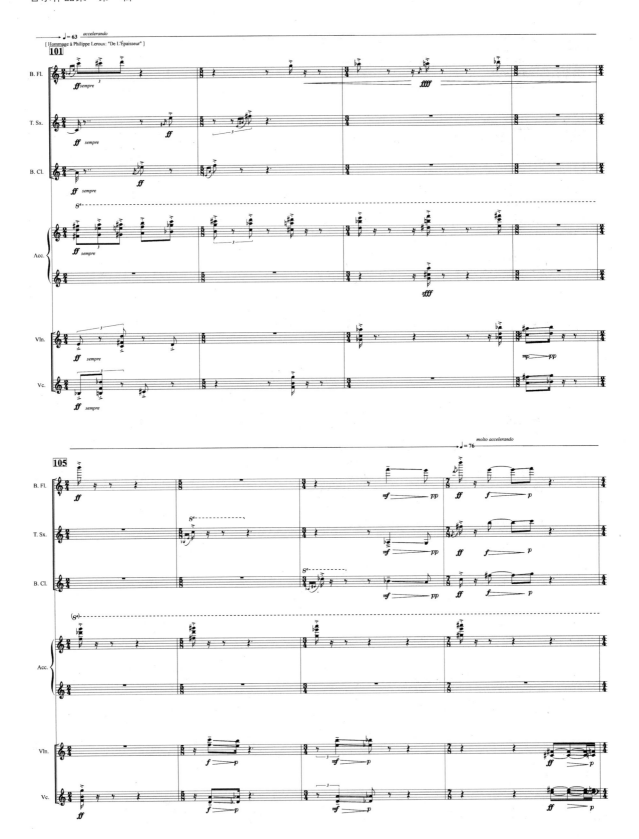

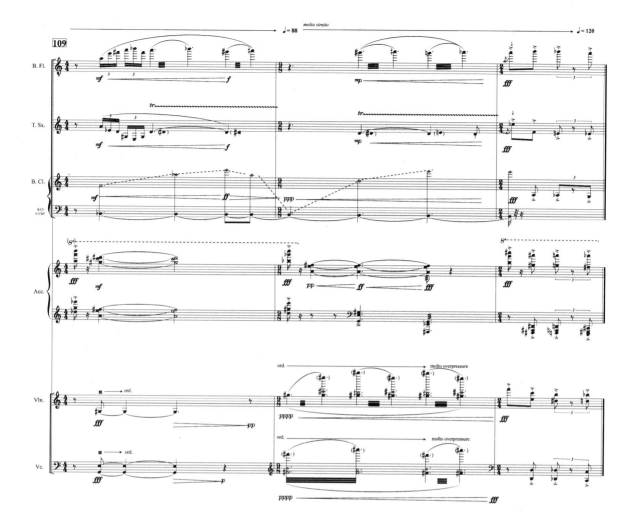

豪‖毫（HÁO）

朱一清
ZHU Yiqing

沉香 笛
The Vanishing Ember

为长笛与钢琴而作
for flute and piano

2012年1月

创作灵感

"风住尘香花已尽,日晚倦梳头。"
——李清照《武陵春》

"燎沉香……梦入芙蓉浦。"
——周邦彦《苏幕遮》

"您这一炉沉香屑点完了,我的故事也该讲完了。"
——张爱玲《沉香屑》

演奏说明

non vib 没有吟音

vib 正常吟音

molto vib 很强烈的吟音，类似中国民乐中箫的吟音

ord ordinary，正常吹奏

+ 爆破音，运用口唇的力量强调音头

◇ 包含音高的气声

<TK> 双吐

v ▼ 比"·"更为跳跃

Flatt 花舌（弹吐）

♪||||| 重复第一个音（可稍自由）

♪♪||||| 重复前两个音（类似于颤音）

|||||||| 均匀地渐快

|||||||| 均匀地渐慢

piu p 音量介于 p 和 pp 之间

mfz 音量达到 mf 之后马上弱下

† 升高大约四分之一音

d 降低大约四分之一音

音色颤音（bisbigliando）和复合音（multiphonics）的建议指法：

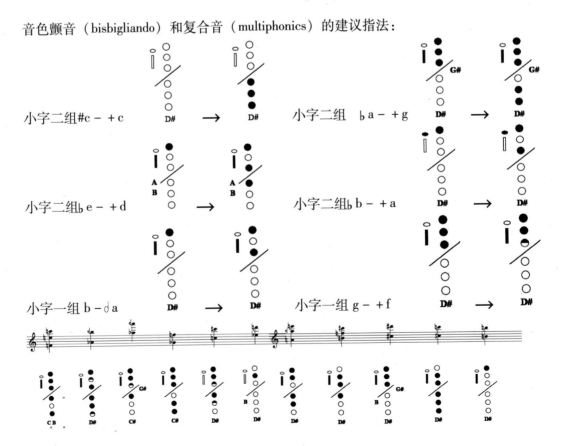

沉香 笛
The Vanishing Ember

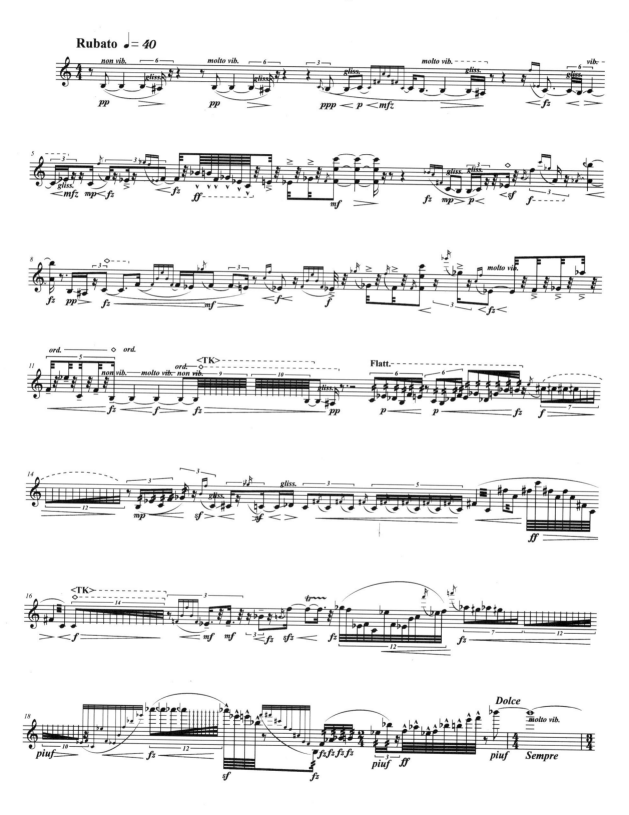

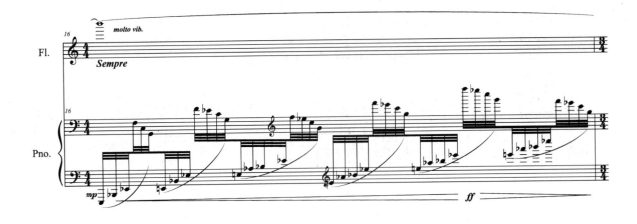
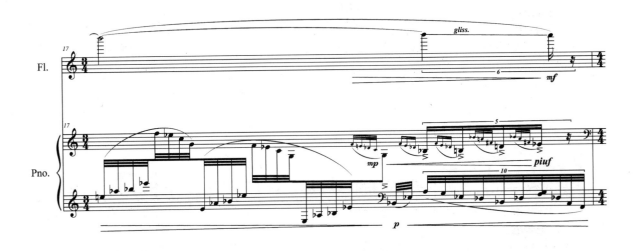
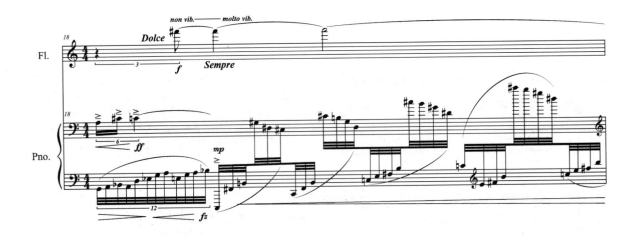

沉香 笛

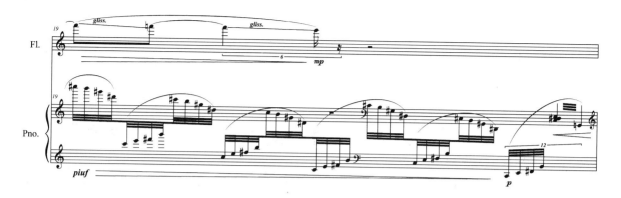
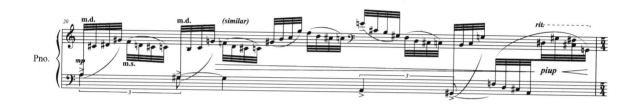
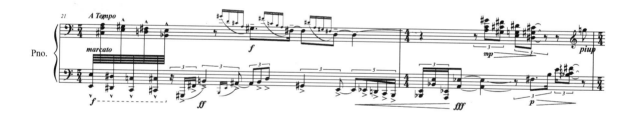
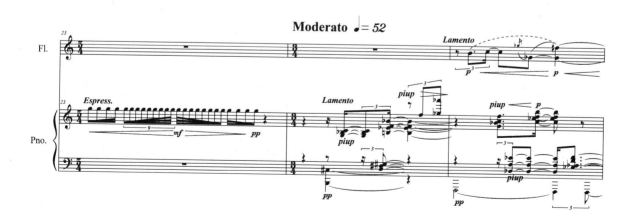

管乐作品集　第一辑

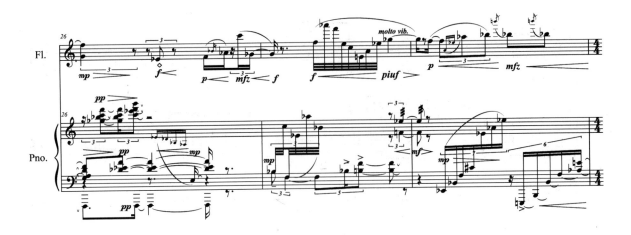

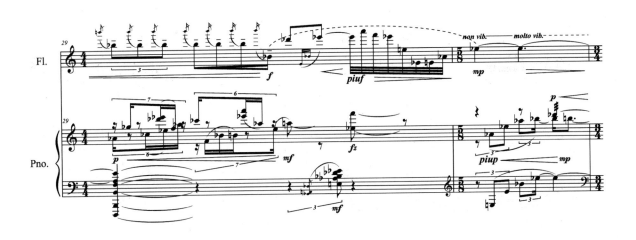

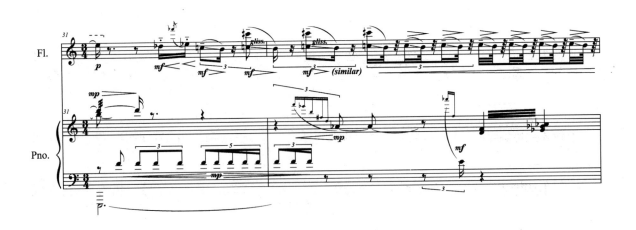

152

沉香 笛

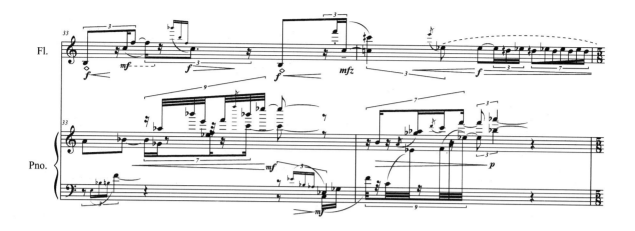

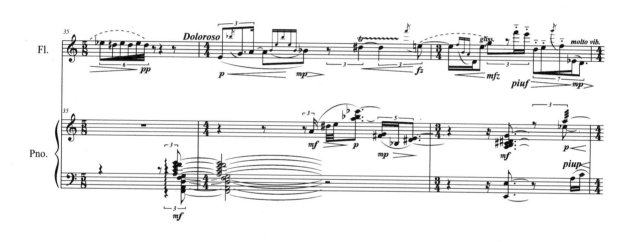

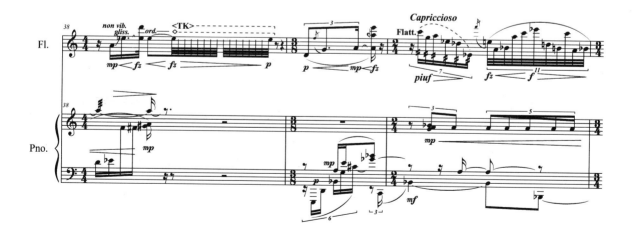

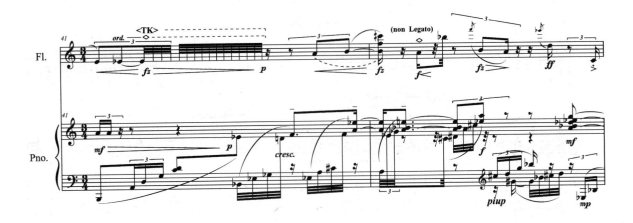
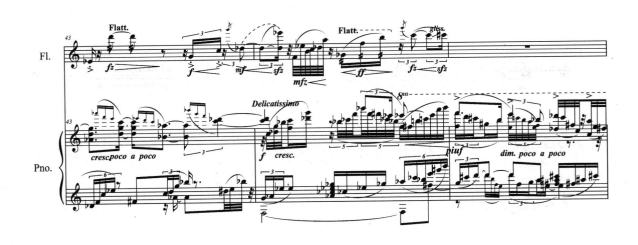
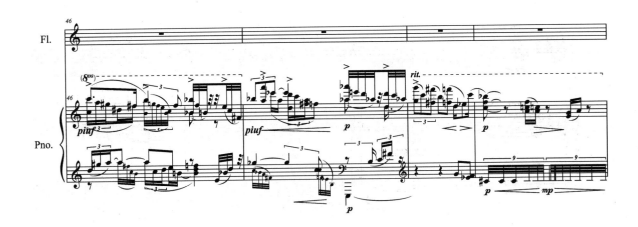

沉香 笛

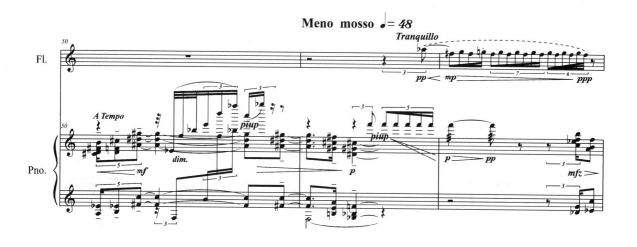
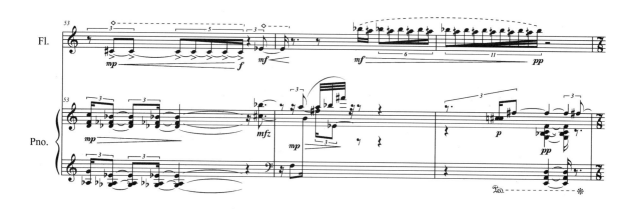
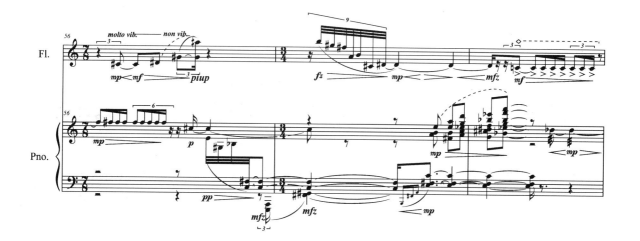

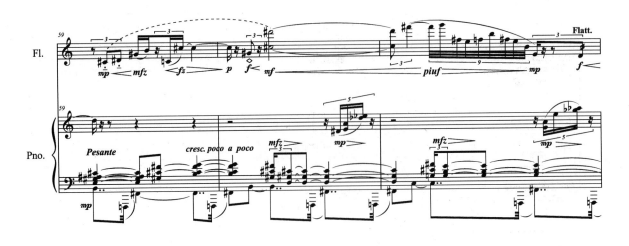
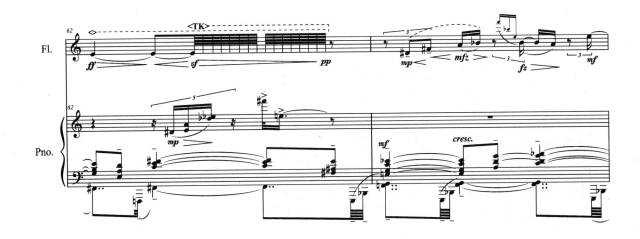
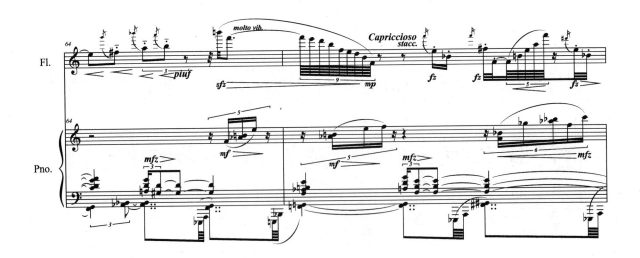

沉香 笛

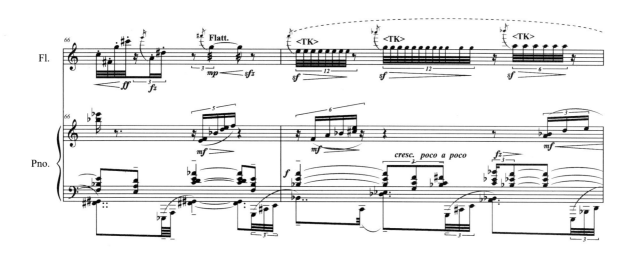

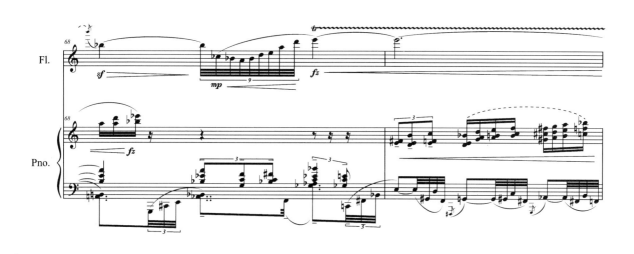

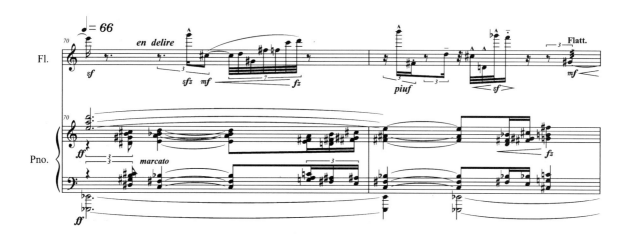

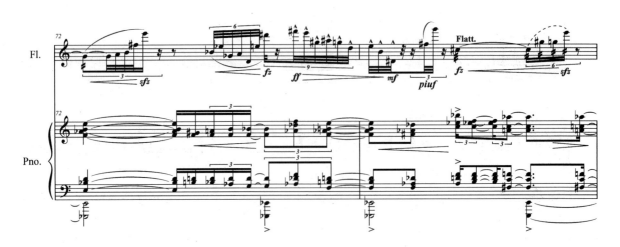
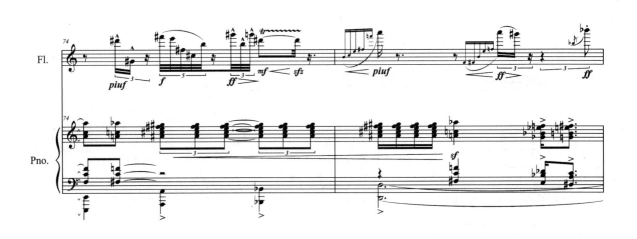
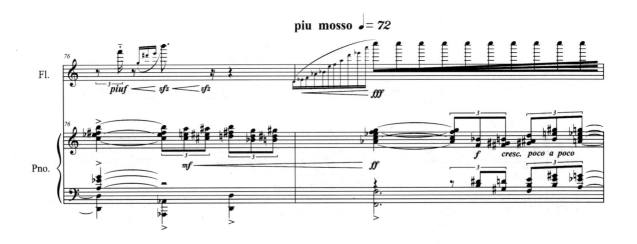

沉香 笛

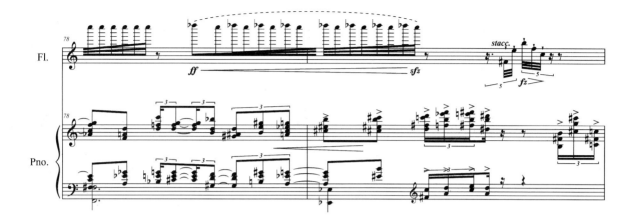

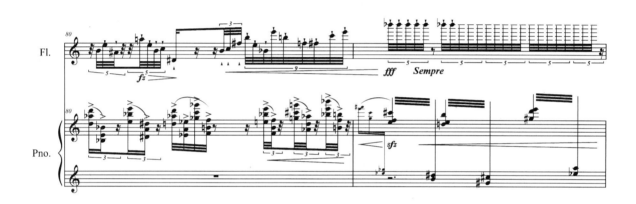

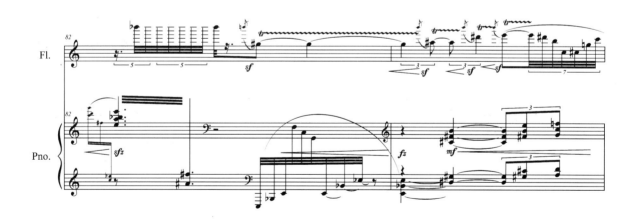

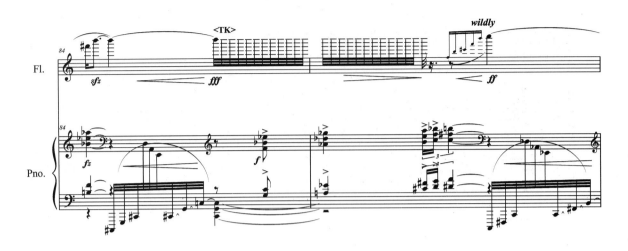

沉香 笛

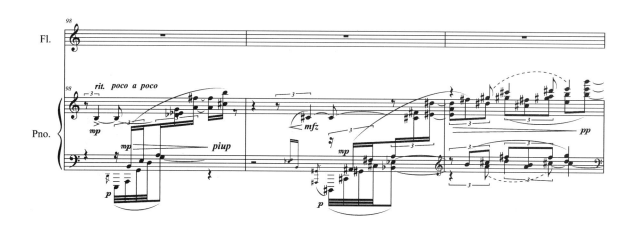

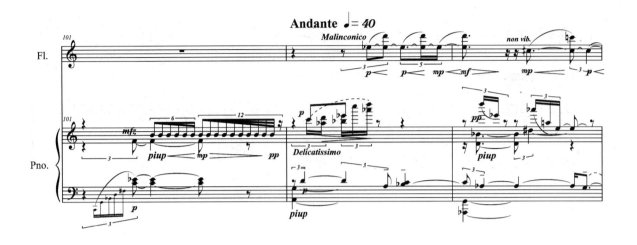
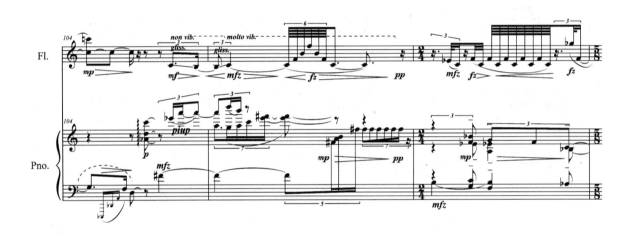
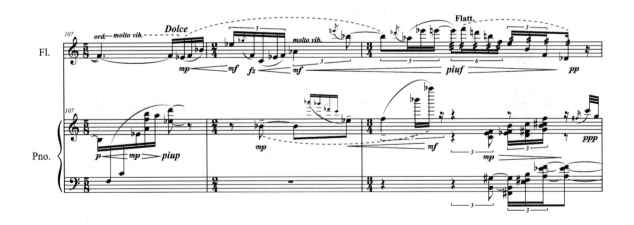

沉香 笛

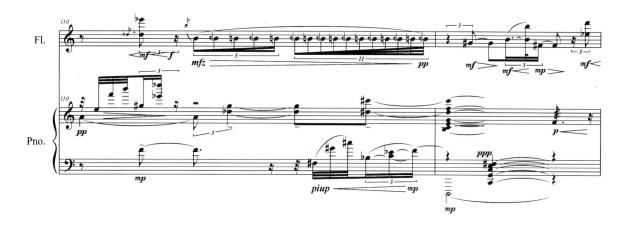

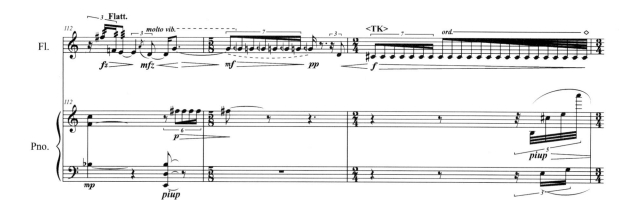

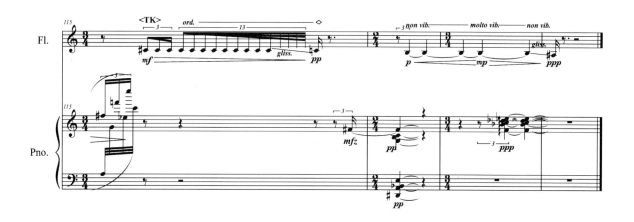